此书献给热爱设计专业的同学们

高等艺术设计课程改革实验丛书

唐鼎华 著

中国建筑工业出版社

观察与思考
基础造型1
（第二版）

Observing While Thinking

图书在版编目（CIP）数据

观察与思考 基础造型1（第二版）/唐鼎华著.—北京：中国建筑工业出版社，2008
（高等艺术设计课程改革实验丛书）
ISBN 978-7-112-10399-7

Ⅰ.观… Ⅱ.唐… Ⅲ.造型设计—高等学校—教学参考资料 Ⅳ.J06

中国版本图书馆CIP数据核字（2008）第152006号

　　本书为素描教材，因书中内容强调观察与思考而取其为名。本书用记录课堂教学的形式来营造气氛，由此贴近学生。书中首先从造型的目的展开对时下素描教学上存在的问题进行探讨，然后由"物象给我"、"我给物象"、"我给画面"三讲及十二个观察课题连接成素描教学、训练的第一单元。书中以观察为切入点，形象思维为训练重点，通过传授方法，举例启发引导学生把握造形目的，学会用形象语言说话。书中还介绍了教学计划、评分标准及与课题相一致的学生训练作业，另有部分教师与学生的互动情景和对话。

责任编辑：陈小力　李东禧
责任设计：肖广慧
责任校对：汤小平

高等艺术设计课程改革实验丛书
观察与思考　基础造型1
Observing While Thinking
（第二版）
唐鼎华　著
*
中国建筑工业出版社出版、发行（北京西郊百万庄）
各地新华书店、建筑书店经销
北京云浩印刷有限责任公司印刷
*
开本：889×1194毫米　1/20　印张：7　字数：175千字
2008年11月第二版　2008年11月第三次印刷
印数：4501—7500册　定价：**28.00元**
ISBN 978-7-112-10399-7
（17323）

版权所有　翻印必究
如有印装质量问题，可寄本社退换
（邮政编码100037）

代 序

近几年来，我国艺术设计的教材出版迈入了一个前所未有的"高产期"，引发了业界不少担忧。笔者认为，这是我国艺术设计教育近30年来发展的一个必然趋势，是艺术设计教学改革不断向成熟期发展和转变的一个特殊阶段。

艺术设计教育与许多理工学科教育有很大的差异性，这主要源于艺术设计专业知识、能力结构的交叉性与整合性，以及艺术设计认知规律的感性化、个性化等特征，这些体现在教材编写和使用上自然呈现出多元性和选择性的特点。当然，在这个特殊时期，我们一方面要大力支持一线教师勇于探索、不断创新的实践活动和教学成果的教材转化，鼓励他们编写和出版更多具有示范性的教材；另一方面要克服"急功近利"心态和"大而全"的面子工程给教材建设带来的不良影响，齐心协力，推动我国艺术设计教育朝着更加健康、成熟的方向发展。

5年前，《高等艺术设计课程改革实验丛书》推出期间，中国艺术设计教育改革正处在从宏观层面向纵深领域发展的阶段，丛书的出版对时下课程改革的实践和教材编写产生了积极的影响。此批丛书既有新增图书，也有在过去已发行的丛书中挑选出关注度较高、反映较好的经过修改和充实再版推出的几册，但愿能同5年前推出的那样得到大家的认可。

在这批新版丛书推出的过程中，我为中国建筑工业出版社多年来对艺术设计教育的大力支持而感慨，为编辑们的敬业精神而感动，真诚地感谢他们对艺术设计教育事业所作出的贡献。

<div style="text-align:right">

江南大学设计学院 教授 叶苹

2008年8月于青山湾

</div>

前 言

　　素描是一种造型艺术样式。素描因工具简单、操作容易上手，分化出另一种职能——造型艺术起步的一种训练方法，成为认识造型艺术的本质、体验造型艺术的奥妙、掌握造型技术的开始。在素描训练过程中会涉及许多造型的基础知识，因其十分重要而被称为打基础。造型艺术的基础也似建筑的地基，地基深厚、宽大、坚固的度与建筑高度是成正比的。素描基础打得是否扎实对艺术的发展将起决定作用。

　　以往许多学生对素描打基础的认识是有误区的，认为仅是训练塑造技术或叫再现技术，在平面的纸上展现出物象的立体感真实感就可以了。忽视了许多基础的本质内容，造成在纸上磨铅笔。又似乎等同了照相机，只是把对象搬进了一张又一张的画面，画了素描却没有打好造型基础。

　　哪些是基础的本质来说内容？如何训练才能打好基础？我认为：一是对造型艺术认识的深度，二是对造型艺术体验的广度。具体来说：从古到今传达作用对造型艺术都是第一位的，塑造形象构成语言是造型的本质，通过形象传达意图、交流情感。形象语言源于生活，又发展于人脑，再通过手段来展现。生活中的、手中的形象，要通过眼睛的观察、审视来感知体会。学会观察，提高专业眼光，研究形象语言的形成与变化是造型的根本，本书的内容就是围绕此展开打基础。

　　每一个学生进入学习造型艺术的初级阶段，会碰到各种问题，一部分是自己碰到，另一部是由教师依据大纲设计的。本书通过若干问题和十二个课题，来激发学生思考和引导学生正确地去研究造型。本书为了拉近学生的距离，有意在书中营造课堂，就是以本人上课的实际情况通过书来展示本人对素描教学的把握。所以没有按一般教材的套路写。而是自由灵活地把课堂上的提问、对活，生活中有趣的现象、课堂中的事件，教学计划、评分标准，自己的作画经验和通过多年总结出来的观察方法串联起来，加上图片资料、学生作业等，形成具有针对性、启发性、实用性的样式。

　　本书素描训练的目的就是加深对造型的深度认识，学会形象思维、学会用形象说话。目的正确、明确才能走对路，打好基础。基础好才能成材，素描从训练艺术人才的角度，成为了学习艺术的方式。

目　录

代序

前言

第一讲　造型问题 …………………………………… 1

一、"手高眼低"现象 ………………………………… 2

二、造型的目的与对传达的把握 …………………… 5

三、弄清"五象" ……………………………………… 7

四、观察、接触、体会 ………………………………… 10

五、训练计划与目的要求 …………………………… 12

第二讲　物象给我 …………………………………… 15

眼睛中的"用"字 ……………………………………… 16

一、课题1　细节观察 ………………………………… 17

　　一把锁锁住两辆车 ……………………………… 17

　　细节观察的方向 ………………………………… 20

　　细节观察练习 …………………………………… 24

二、课题2　时间观察 ………………………………… 27

　　蝌蚪变青蛙 ……………………………………… 27

　　时间观察的方向 ………………………………… 27

　　你哭过吗 ………………………………………… 30

　　时间观察练习 …………………………………… 33

三、课题3　物象的变化观察 ………………………… 35

　　设计学院大楼 …………………………………… 35

物象变化观察的方向	36
雨后的脚印与水中的人体	40
物象变化观察练习	41

四、课题4　外形观察 …… 43

是鸡还是鸭和老鼠偷油	43
外形观察的方向	45
外形观察练习	51

五、课题5　线条观察 …… 52

画一个圆圈加一笔线条就是苹果	52
线观察的方向	52
再画苹果	57
"线条"观察练习	60

六、课题6　明暗观察 …… 63

装鬼	63
明暗观察的方向	63
明暗观察方法	68
明暗观察练习	69

第三讲　我给物象 …… 71

物我两忘与我的强调 …… 72

一、课题7　可动观察 …… 74

手套娃娃	74

可动观察的方向 ··· 74

　　　可动观察练习 ··· 77

二、课题8　运动观察与非常观察 ·································· 84

　　　眼睛不是孤立的两个球 ·· 84

　　　运动观察的方向 ··· 84

　　　盲人画铁轨 ·· 85

　　　非常观察的方向 ··· 87

　　　卓别林的皮鞋 ··· 87

　　　运动观察与非常观察练习 ····································· 89

三、课题9　"破坏"与"添加"观察 ······························· 93

　　　"不要锁着，我要进来" ······································· 93

　　　生日礼包 ·· 93

　　　"破坏"与"添加"观察的方向 ······························ 94

　　　让牛仔裤演戏 ··· 95

　　　"破坏"与"添加"观察练习 ·································· 98

第四讲　我给画面 ·· 101

对绘画的立体理解 ·· 102

一、课题10　切割观察 ·· 106

　　　奶奶家的门 ·· 106

　　　切割观察的方向 ··· 107

　　　切割观察练习 ··· 110

二、课题11　用不同的情感改造对象 …………………………………… 114

 小"彩龟" ……………………………………………………………… 114

 用不同的情感改造对象的方向 ………………………………………… 115

 用不同的情感改造对象的练习 ………………………………………… 119

三、课题12　用不同的工具、材料变化对象 ……………………………… 121

 互相面对说"你好" ……………………………………………………… 121

 不同的手套 ……………………………………………………………… 122

 用不同的工具、材料变化对象练习的方向 …………………………… 123

 用不同的工具、材料变化对象练习 …………………………………… 126

第一讲
造型问题

从今天开始,由我和同学们共同来研究造型问题。这句话是这次素描课的定位,希望同学们要早进入角色,不能被动地听、被动地做,要积极地开动脑筋去思考,把自己的想法、问题提出来,与大家一起探讨。目的是梳理混乱的造型观,真正悟出一些道理来。为了促动大家动脑,我先说些我遇到的问题与一些想法。

一、"手高眼低"现象

有一天我收到这样一幅学生作业:画面内容是一位青年紧抱着电脑在睡觉,脸部表情贪婪,好似怕谁要夺走他的电脑。这幅画抓住了我的眼睛,好久不能放下。这一幅是当代学生的真实写照,电脑成了他们的依赖,做作业用电脑,毕业设计用电脑。电脑真是神奇,那些基本功很弱的学生,那些仅学了一百课时素描的工科班学生,电脑做的毕业设计却很"漂亮"。似乎拥有了电脑,就具备了造型能力。手可以休息了?电脑可以解决一切问题?

A 电脑的困惑

自古就有"眼高手低,手高眼低"之说。近两年来电脑成为造型工具,出现了学生"手高"眼低的现象。所谓"手高"就是技术高,而这里所说的"手高"是指使用电脑后产生的现象。一般手绘一块由深过渡到浅的渐变灰面(用来造型一个物体的某个面),要达到吻合对象的立体效果,又要达到一定的美术要求,需要经过一段时间的技术训练及学生的悟性才能实现,而使用电脑只需很短的时间就能完成。现在又时尚地用照片、图片在电脑中重新组合,改头换面地取代造型,省力、取巧、画面效果又好。快捷又似乎万能的电脑没有哪个学生不喜欢,那些造型技术能力差的学生当拥有了电脑就能创作出"漂亮的画面"来,这就是"手高"现象。可是在"漂亮的画面"背后还是露出了造型能力强弱的差异,原因何在?在于电脑制作每一个环节都需要画者眼睛的审视,"眼光"的高低决定材料选择的"好坏",也决定电脑技术的运用所产生画面的水平"高低"与造型能力的"强弱"。

用电脑合成的图片

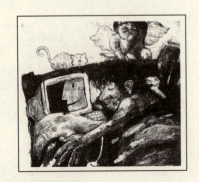

我与电脑的梦境

B 电脑与"眼高"

唯有"眼高"才能"手更高"。美术范围内的"眼高"是指画者头脑中的美术知识与美术实践经验的"眼睛化",所谓"眼睛化"也就是你拥有的美术知识不是理论到理论,而是融入实践之中。美术实践必然与眼睛发生关系,而画者的眼睛又必然与美术知识相结合,所以"眼睛化"又等于是"画面化"。眼睛的"画面化"还需要落实到画面上才能具体表现出来,画面是需要技术来完成的,而技术需要长期训练才能完成。技术不到位会影响到眼睛"画面化"的具体实现,也就是"手低"。电脑是最先进的造型工具,它具备各种高超的技术,而它需要的是眼睛——画面化的眼睛去指挥才能发挥其"手高"的作用,才能把眼睛中的完美相一致地展现在画面上。"眼高"是无止境的,"眼高"需要通过滋养与训练才会逐渐变高,滋养是指不断吸收美术知识及相关的知识,训练是指美术实践活动,其中包括观察方法训练。

美术实践活动的内容很广泛,而其内容中的观察与"眼高"有着直接的关系。观察一是指观察生活,二是指观察画面。在两者之间有个形象思维的连接,形成一个整体。在进入到电脑美术设计的年代里,作为基础教育的素描课程,它是学生入学后的首门美术课,也是学生美术活动的开始。它的重点及目的应该放在提高学生眼光的高度,素描教学中技术练习的目的也应如此。

组画《观察的过程》

学生素描作业:人体与生活
通过人体各器官打散后再重组的手法,体现全新的观察方式。

过早的拥有电脑并非是一件好事，虽然它可以提高工作效率，也可给乏味的生活带来一些快乐，但是无形之中却疏远了我们的距离，成为了我们交流的障碍。

是电脑阻碍了交流，还是交流需要电脑，我们不得而知……

用电脑加工的画面

用电脑加工的画面

> 经验提示：电脑虽然已拥有技术但不等于不要技术训练，也不等于不要基础技术训练。技术训练是指美术实践的起步阶段，技术不是单一的手的练习，同时也练眼、练脑，初级技术练习中虽然包含艺术成分较少，但却有必然的联系，因而技术训练也是训练"眼高"的必然途径。

二、造型的目的与对传达的把握

我手上有另一幅《老头屁股加水龙头》的画，这是一位教授从德国带回来的一幅他的外国老师的速写，我想借用它来讲述我的观点。这幅画讲述了这位老师的一次亲身经历，大概内容是：有一天在国外工作的老师闹肚子，到药店买药，因不会外语，身边也没有翻译，交流中遇到困难随手画此图，后来买到了止泻药。

这幅画同学们一看就明白是什么意思，请问同学外国老师买到了黄连素？还是氟派酸？

同学们回答：不知道。

我想在座的同学都拉过肚子，而且不止一次，有亲身的体验。我也常闹肚子，但原因有不同，有受凉、吃得不净、食物中毒、传染等。病也不一样，有腹泻、结肠炎、痢疾等等。痛起来也不一样，如痛的程度、痛的位置、痛的节奏变化、痛的动态、表情样式等等。现在的药丸红的、绿的很漂亮，可不能随便乱吃，应该对症下药，才能药到病除。看来我真担心外国老师是否买错药。举这个例子希望同学悟出一个道理，也是我想讲的重点：

黄连素还是氟派酸？

1. 造型的目的是传达。传达要考虑对方的接受，这样才能发挥交流的作用。现在有些画只能给自己看，或让"理论家"瞎发挥，那云里雾里的东西让别人不知所以然，失去了交流的价值。

2. 传达要准确、到位，不然要"买错药"。

3. 传达要正确、生动、丰富、感人，必须要到生活中去观察、去接触体验，才能收获正确的形象。

4. "生活"是你的作品与观众之间的桥梁，观众是凭自己的生活经验来判断并与你的作品交流。

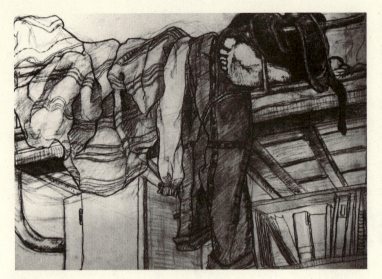
睡虫

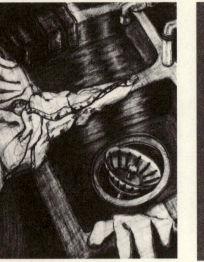
水池的故事

吃音乐

男孩

学生素描训练

用黑白灰关系来表现我们日常大学生活中常见事物的不同感觉，以此来锻炼同学们的语言表达能力。

三、弄清"五象"

研究造型语言要弄清对象、心中形象、视觉形象、概念形象、绘画形象之间的概念才能把握住它们与造型语言之间的关系，研究才会有方向、有方法。

同学们请看我手中的杯子（不透明带盖的杯子），你们知道里面装有什么吗？

同学回答：是茶水（又有回答是白开水）。

再问同学，是热的、温的还是冷的？有同学说是温的，还有些同学说是冷的。我把杯子给一位同学，同学触摸到了杯子说是凉的。

请你打开看一下里面是什么？同学打开后一看，回答是凉白开水。

再问同学，你知道水是咸的、是甜的、还是酸的，或是"苦的"的？同学想了一想，说猜不出来。你不尝一下怎么知道？这杯子是干净的，你可以尝一下。学生尝了后说：是甜的。

全面的感受对象

A 对象

从观察这个角度来说，在眼睛里的对象是对象映入眼睛的某个角度的形象，而不是对象。对象就像这个杯子——是一个完整又复杂的东西。首先它是立体的，从前到后，从上到下，从左到右，单凭眼睛在某一个角度观看是看不"全"对象的；其二对象是由表及里的东西，不同的对象有不同的外表与质地及附于外表的各种局部与不同的局部组织，它们是可视的。而对象内部要通过一定的角度或借助外力或特殊观察方法也能见其形状。对象除了可视的部分外还有观察者能感受到的无形的东西，如：对象的温度、声音、重量、力量、气味等等。对象又是在变化之中的，因各种对象变化的周期有长短、快慢。变化短而快的东西，变化明确；变化慢而长的东西，变化不明显，甚至看不出变化。对象中人物是最复杂的一个，外表的变化与内心的变化之间既有规律又无规律，外表与内心的变化有时同步，有时互相矛盾，所以人是最难捉摸的也是最有深度的对象。因此，对对象的认识不是单一眼睛的任务，必须通过其他感觉系统来体验，有了观察、体验、交流的相应程度的时间才能较全面地认识对象，才能有丰富的感受。

心中的形象

低视线造成的视觉形象

换个角度来认识熟悉的对象

B 心中形象

心中形象是对物象认识后以个人为单位的在心中的形象，是"我的形象"。不同的人认识对象的程度、角度不同，同一个对象心中的形象会不同。心中的形象与朦胧的印象是有区别的，印象只能是物象的外露的东西，心中的形象是认识者自己加对象。

C 视觉形象

视觉形象是对象在眼睛某种角度、某种视平线位置和某种视距所看到的映在眼睛中的形象。同一对象因不同的角度、视平线、视距，眼中的形象是不同的，为此，对象的形象在眼睛作用下是可变化的。

D 概念形象

概念形象是人们经过无数次观看某个对象非常熟悉后，映入内心的一种对象的常态形象、对象的主要特征及主要内容展示面的共性形象。因而概念形象是观众最亲切、最能识别的形象，是传达最快速到位的形象。

E 绘画形象

绘画形象是由画者、工具、材料及各种绘画手段所综合形成的一种样式。各种工具、材料有其自身的性能及反映，各种绘画手段各又有自己的组织规律和审美法则。因而画面形象是受制约的，它是画者用工具、材料及某种绘画手段表现出来的对象的感觉而不是对象。由于某些表现手段的局限性，只能表现对象的部分感觉，如：线描，就无法把对象色彩感觉与明暗感觉表现出来。

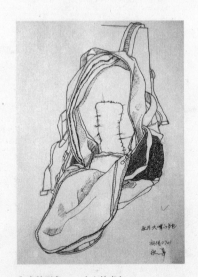

心中的形象——吃人的书包

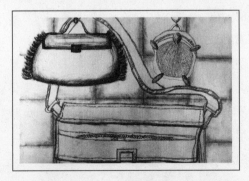

由炭笔绘画的绘画形象

俯视形象

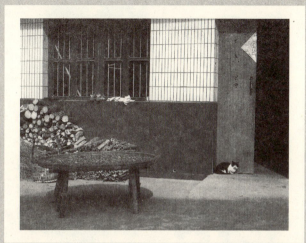

有感觉的形象

学生摄影作品
从我们日常生活中来把握"五家"提炼造型

经验提示：造型过程中不得不考虑种种因素对语言形成的影响，尤其是"对象"，如果误把"眼中的对象"定为对象，认识对象就停留在表面上，也就不可能从丰富的对象身上获取更多的深层感受。心中形象有了一个"我"字，就有了主观的成分、个性的色彩。另外，视觉形象是由"眼睛的运动"加对象变化形成的，通过运动观察将获取更多的形象或新奇的形象并由此产生很多的感觉。眼睛本身是感觉系统，又是形象通往大脑的通道，不同的看法获取的形象不同，形象感觉也因此不同。眼中形象对于画者来说尤为重要，它一头连接画面形象，另一头连接生活的对象，两头互为影响。因而它既是感受又是"造型"，为此对"眼睛运动"的深层理解将有利于观察能力的提高及造型能力的提高；还有，"概念形象"是烂熟于心的"普通"形象，如果熟视无睹或任意地改变，失去了特征，就会阻碍其传达；再有对绘画形象加深了认识，就会更好地利用它的特殊性来避免它的局限性，并会发挥其个性。绘画形象又是受画者因素制约最强的，画者因本人自身的各种因素对绘画手段会作出选择，会对描绘的对象依据自己的审美观来进行塑造，因此绘画形象应是个性的。在塑造画面形象的过程中又有许多技术问题，尤其对学生来说没有掌握一定的技术是很难制造出生动、正确的形象语言的。总之，要能理性地去把握造型问题，通过实践，有方向、有方法地去解决问题。

明暗素描形象

同学1

四、观察、接触、体会

A 观察的助手

在观察物象的过程中,你会发现观察不仅仅是眼的任务,人体的其他感觉器官是协助眼睛来"看全对象"不可缺少的助手。眼睛只能看到对象表象的部分,对象的味道、体重、质感、温度等要靠鼻、嘴、手、肌肤来把握。在观察过程中还会发现有些被观察的对象会主动向你的感觉系统发出信息。如花朵,你在未见到它的形象时,却闻到了香味。又如,听到草丛中的蟋蟀的叫声,却未见到它的身影。但大部分对象是需要经过接触才能发现形以外的内容,这些内容与外表有着密切的联系,虽然它们是无形的东西,但它会影响和左右着外表。

B 通过交流加深观察

绘画作品不仅要模仿对象的外表而且要表现画者对物象的认识,这就是说绘画形象不仅要传达物象的表面,而且要传达对物象内在的认识。认识有深浅之别,它的程度依赖于绘画者和对象的接触、交流的程度,接触深认识就深刻。我们仍然用这个有盖子的杯子作观察交流对象,再重复上述的举动。第一步是用眼睛看有盖子的杯子在光线下的表现(这是直觉),感受到其外表的变化;第二步是打开盖子,看到里面有咖啡,又嗅到香味,认识就开始起了变化;第三步拿起杯子又体会到它的重量;第四步用嘴去品尝到味道,又感觉到温度。如果再把杯盖盖上还会听到轻脆碰撞声。这时候对对象的认识又加深了。带着感受重新看杯子,已不再是原先眼中的杯子了,而是包含着许多感受,重新认识的杯子。如果杯子里装的是药水,对杯子的形象感受就又会产生其他变化(虽然是心理的变化,其也会影响到视觉)。杯子的视觉形象不仅是展示了外表,还需从外表展示出与其内在的关系,这个形象是一个丰满的形象。当我们将它转化成绘画形象时,就有了追求传达丰满内容的目的,直至融于绘画形象之中。

> 经验提示:当然一个丰满的绘画形象的成功,还需要绘画技术,技术和内容结合得好就是艺术。

同学2

观察接触身边的同学有感而发的抽象卡通

经验提示："接触"可以解释为生活——深入生活，不是停留在表面。当受到限制时，可以通过间接生活，也就是通过媒体，如书、电视、别人的描述来完善认识。

C 不同的接触

生活中被看到的物象不是我们都能接触得到的，而能接触的程度又会因种种因素受到限制出现不同。在这里分为三类：一是能接触；二是限制接触；三是无法接触。

作为画者来说，能接触要努力接触，这样不停留在眼睛看到的表面层次。笔者曾有一回画鸟过程的经历，刚开始仅是凭看到的印象画鸟，后来养了鸟才触摸到它的羽毛、嘴巴、脚爪，才真正体会到对象的形象与质感的关系。又经过长时期的观察，对鸟的各种习性，对其外在动态到内在联系有了实质性的认识，如睡姿、鸣啼、吃食等，从此以后画的鸟不仅仅是直观的而且是通过外形加表现手段折射出其内容。

受到限制接触的对象尽可能在接触的范围内去认识对象，另外可以借助间接接触来加深对其的认识。

无法接触是指只能看到对象的外表，因而其内在隐藏着什么是个未知数。它充满了想象的空间，但还有一个"外表"的条件，想象是由其外表展开的，展开的过程中可以借助生活的积累，依据自己的判断来丰富它。

D 与人交流

生活中人是我们接触最多的对象，人又是最复杂最丰富的对象，它所包含的内容无穷尽，停留在眼睛观察是不能把握住对象内在深度的，必须通过接触（一个较长时间的接触）才能看到内在的东西。与人接触的过程中，同样因种种因素存在着能接触、限制接触、无法接触，也要通过"间接生活"、"想象生活"来完善。人的内在与外表是互相联系的，内在的"东西"必然会通过外表来反映。那些含蓄的外表反映不是一下就能发现，需要通过细致观察、长期接触来认识。如对初次见面的人，仅是对其外表形象的认识，与其接触了一段时间，对其的认识就有了变化，对象的内在思想、品德与外在的性格、脾气、为人、穿着、行为等东西都已融合到其形象之中。人的一个动作、一种打扮甚至一些微小变化都受心灵的指挥，人在展示外表的同时也展示了心灵。以人作为深入观察的对象，不仅在工作环境、家庭环境可以进行，还可以深入社会，在不同的社会环境中去捕捉丰富的、有血有肉的形象。

生活中同学的另一面

用良好的技术表现的形象

学生笔下的宇宙空间

静物素描造型作业

五、训练计划与目的要求

训练目的：提高学生的观察能力、形象思维能力、造型能力。

训练要求：

1. 明确造型的重要目的是传达。
2. 把握造型研究的两个方向——内容组合与形式内容组合。
3. 学会收集和绘制形象语言的技能为专业服务。
4. 学会用比较的方法去观察、接触、思考、造型，从而提高悟性，成为感性与理性相结合的人。
5. 学会把观察融入造型范围，成为造型的一部分。
6. 加强艺术修养，用美术知识改造眼睛提高专业眼光。

从上述计划中看，课时与作业要求及作业量还不匹配，现在素描的课时大约只有我做学生时期的四分之一，要提高造型能力，没有足够的课时是一个矛盾，为了达到教学目的，需要同学们利用业余时间完成。有些作业要求较高，前期要做好准备工作，尤其是构思——草图或方案，要多想点、多画点。然后与同学老师一起讨论，制定好方案，再定做稿。

教学过程中我会结合每一课题进行讲课，和你们一起阅读相关资料，一起探讨作业制作方案，对每次作业有针对性地进行点评、评分。

评分标准为：

1. 是否符合课题要求；
2. 投入的工作量（交作业时把观察记录、构思草图及作业过程——各种方案内容一起交）；
3. 画面效果（从制作到装裱都要强调有艺术性）。

素描作为基础课，不是一个短期行为，而是一个长期的"投资"，大家认真去做，有所收获，出好的作业，才算完成任务。

我想再补充几点内容：造型能力的高低没有绝对的标准，它的高度也无限制，但我的课题有相对的标准，似一把"会说话"与"有美感"的"双刃尺"，

说话的刻度是：

1. 能说话；2. 能说正确到位的话；3. 能说生动的话；4. 能说感人的话；5. 能说拍案惊奇的话。

美感的刻度是：

1. 变化与均衡；2. 丰富、协调；3. 新颖与个性；4. 创新。

说话与美感对造型来讲两者是不可分割的整体，形象会说话主要依靠形象的内容与内容的组织，形式美是美术的属性，但形式不仅是外表，形式也能为内容服务，也能说话。为此要求同学们把握好造型研究的两个方向——内容组织与形式内容的组织及形式与内容之间的互相组织。这个"把握"主要是指"选材"，选择一个对象或一组对象，实质是一组内容材料和一组形式材料（个体形象与其局部材料），它们是为说话服务的，又是为美观服务的，两者又要相互匹配。

21世纪的我们

艰苦的学习生活

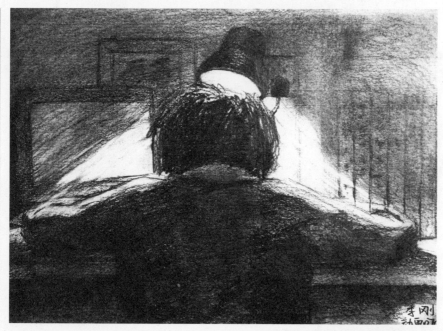

夜读：用炭笔表现出光与影的奇妙变化

观察与思考基础造型 1

训练阶段	课　题	周　次	星　期	课　时
一 物象给我	1 细节观察	1	1	4
	2 时间观察	1	2	4
	3 物象变化观察	1	3、4	8
	4 外形观察	2	1、2	8
	5 线条观察	2	3、4	8
	6 明暗观察	3	1、2、3	12
二 给我物象	7 可动观察	3	4	4
	8 "运动"与"非常"观察	4	1、2	8
	9 破坏与添加	4	3、4 / 1	12
三 给我画面	10 切割观察	5	2、3	8
	11 用不同的情感改造对象	6	4 / 1	8
	12 用不同的材料工具改造对象	6	2、3、4	12
	总学时96学时			

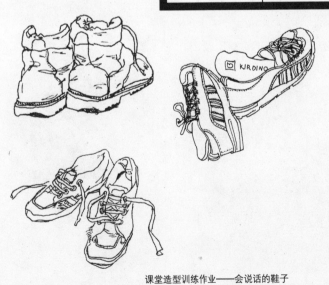

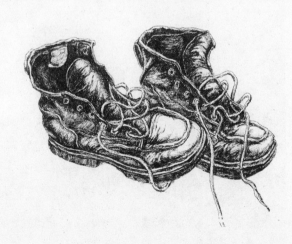

课堂造型训练作业——会说话的鞋子

第二讲
物象给我

生活的周围有无数的物象向你发射各种各样的信息，但必须学会观察的方法才能睁开你的眼睛，打开你的知觉系统，才能真正感受到它们。

眼睛中的"用"字

我常常在上素描课的第一天（也是同学进校门上课的第一天）让同学们做默写自行车的作业。自行车是我们生活中最亲密的朋友之一，大部分同学从中学有些甚至从小学就开始骑自行车。自行车给我们学习、工作、交友、游玩等带来了交通的便利。自行车有时也会带来些麻烦，漏个气、炸个胎，弄得人心情烦躁，甚至要踢几脚。刚买的新车，天天还要用布擦一下。就是这个我们天天用的一直在眼皮底下的"东西"，许多同学熟视无睹，画出来的自行车都是"次品"，把手与前轮的方向不一致，没有刹车等等。这些车肯定上不了街。这种结果不能怪学生，一般说没有经过"观察训练"的同学，他拥有的是一双常人的眼睛。常人与生活周围的大部分东西都是使用关系，很少有欣赏关系，那些天天见的东西"已经成为符号"。它们变得"没有"形状，"没有"结构，"没有"比例，只剩下个"用"字，看与不看一个样。就是那些与人发生欣赏关系的放在家里观赏的花也不会仔细地看，试问水仙花的花瓣有几片？"这有何用，只要好看就行"，这种回答没错，作为一般的欣赏者来说是接受美的对象；而对于制造美的画画人，要懂得美是怎样形成、美又是怎样创造出来的，为此必须观察、实践、研究，这些话讲远了。

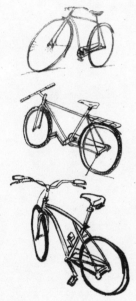

自行车默写

画自行车提醒了学生，不用心去观察那些生活中"很熟悉"的对象是画"不像"、画"不正确"的。画像是目的吗？不是！艺术是一种情感交流样式，造型的目的是传达，从远古的岩画到象形文字都说明了这一点。你画了一辆次品车是在说危险，你画了一辆正品车是说放心骑吧，不会有问题。你再画一辆车又想说什么呢？自行车怎样才能说话呢？下面我们再画自行车，看是否能有所启发，并介绍课题1细节观察。

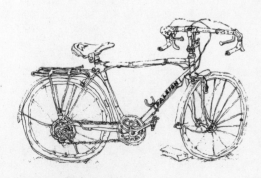

从不同角度观察自行车的细节

一、课题1 　细节观察

生活中某个物象有些细小的"局部"发生了一些变化，或不被人注意地发生微妙变化的某些事物，这些细节形象记录着某件事，也似讲述着"什么话"。这些形象只有睁大了眼睛，仔细地观察，才能看到、"听到"。如，手指上的一道伤口，车把上系着的一条红丝带。去看这些小细节变化就是"细节"观察。

一把锁锁住两辆车

二十多年前我在浙江美术学院做学生时，曾经画过一幅速写，记录了一个会说话的形象。那时晚饭后总是去学院前的西子湖畔散步，手上也不忘带本外语书或速写本。西湖岸边桃红柳绿、鸟语花香，眼前成双成对的恋人无数，他们用爱编织了一道特别的风景线，把西子湖的色彩涂抹得更加亮丽。有一天偶尔发现花丛中有这样一个组合形象耐人寻味，并让我手中的笔情不自禁地记录着：一辆男式自行车和一辆羊角把手的女式自行车被一把圈锁锁在一起。西子湖边有多少恋人的车紧挨一起？而这两辆车却因特殊的表现悄悄地说起话来（一把锁，锁着"男车"、"女车"形成这一形象，传达了男女车主人非同一般的关系。只见车不见人，给人的联想又是无限的）。这把锁住男、女车的锁，就是西子湖畔那个讲述爱情故事的一个会说话的形象细节，同学们能听到它们说的话吗？

同学说：能"听到"。

很遗憾，这幅速写不知藏在何处，现有只能凭记忆来分析会"说话"的原因。

自行车细节观察

一把锁，锁住两人心

不同的绘画技法来表现自行车

通过橘子的变化激发人的联想

西子湖岸边成对的恋人自行车很多,各种各样的表现,但一般都是锁各自的,这是一种规律。而这"一对车"在规律中起了变化,这变化不仅是与他人不同,而且在形象上产生了"连"、"合"化为了一个会说话的形象。此"男车"与"女车"是一对恋人的替代,他们爱有多深,确实在特殊的"锁的动作"上展示了出来。

到生活中去寻找、选择,选择会说话的细节形象,要注意物象的组合变化。所谓组合肯定不是单个形象,一把锁缺少男车、女车的配合,就成不了一句话。画在传达过程中让观众产生联想,一般需两个以上形象内容才能激发观众的想象,形象的多少是依据说话的意图,其中包含形式的要求,而不是越多越好。以少胜多,一词顶一句就会显得少而精。形象语言的形成与文字语言形成也有相似之处。一句话需要一定量的单词组成,一幅画中每个形象也似一个一个的单词。一句话要讲得好听又意味深长,用"推"还是用"敲"要反复斟酌,一幅画用哪些形象组合同样要"推敲"。大家都知道"推敲"二字的出处,诗人贾岛为何在推与敲之间犹豫?我想,他是思索两个"不同的动作"会塑造出怎样人物形象,而韩愈劝他用"敲"是联想到动作后的声音,又是成为"月下门,鸟宿池边树"静态内容的对比因素。用"敲"给人感受就丰富,味道就足,能产生意境。速写虽然不能与做诗相比,它是生活记录,但同样要用"推与敲"来观察生活中的变化,细品变化中具体的形象组合,来捉摸生活中某个起作用的会说生动话的细节形象。

←几本书无数细节的展现,叙述着书与人的故事
→"推敲"

作为绘画的组合肯定要考虑到形式美的属性,在说生动感人的话时,声调也要好听。再回忆那幅自行车速写,当时除了看到它的生动内容外,也看到了抒情美丽的外表。这个"看"到不是照相机式的看,而是带了美术知识的有色眼镜,看到了它的外在美感。记得当时那辆女车是羊角把手、单管车架、小车轮、浅红色,与黑色男车组合在一起;自行车又是"线体"形象,这些重复又有变化的形象当转换速写形象时,又与速写的美感要求相结合,就变成画面的好看了。

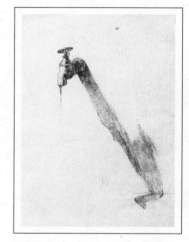

学生素描作业:
水龙头局部细节刻画与投影的细节变化

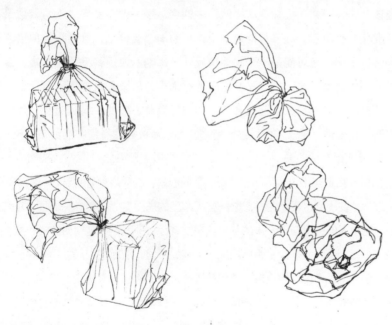

用线描表现生活中物象的细节与美感,记录变化过程中的感觉

> 经验提示:生活中一个个体物象自身也有许多局部,这些局部是一个个个体内容,只要有变化,同样能在组合中发挥作用,就像人的眼睛、眉毛、嘴巴、手脚,它们的变化就会产生表情动态。

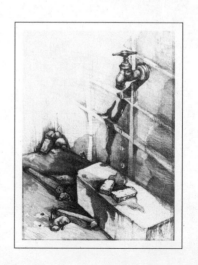

细节观察的方向

A 细节的特征

在日常生活中，人们对四周常常打交道的事物的变化规律似乎是司空见惯、一目了然，长此以往，对生活的种种变化麻木不仁，眼睛似视而不见，生活在眼中似乎平平淡淡。而事物变化的规律因受各种因素的影响会发生变化，变化有大有小，那些细小的变化更不易被发现，它们似乎变得"无影无踪"了。但作为画者应该"睁大眼睛"去捕捉"平淡"中的变化——细节变化。不同事物因不同原因，变化各有特点，细节可能是某个细小的局部变化，也可能是某种情感引起某种动态的变化，还可能是某个物体遭受外界影响的痕迹，又可能是某个道具与人的微妙的组合变化等，细节不是简单地指细小的形象，也是指不被注意的变化。它们不是一个偶然现象，而是和内在或四周有着必然的联系。为此，我们首先应该掀开周围事物"平淡"的面纱，耐心、细致地去寻找有趣味的细节形象。

只要去观察，再平常的事物也孕育着细节

B 寻找细节的方法

如何寻找那些平淡生活中能"说话"的形象？画家陈丹青曾针对"观察"这一课题说过："在观察过程中不要忽略一些不起眼的局部变化，如农民的袖口是怎样挽起来的？这个人的袖口与那个人的袖口的挽法有什么不同？"这句话的第一层含义是发现细节，第二层含义是比较相似的细节之间的不同，从而发现形象的个性。差异是外表的不同，个性是内在的反映。差异通过比较就能辨别，而内在"东西"的发现、捕捉，还必须有深入生活及生活积累的过程。一只鸭梨要知道它的滋味是酸还是甜，非要亲口尝一下，鸭梨和苹果的味道有什么不同，两样都要亲口尝一尝。亲自尝遍生活中的百味，你才能看到外在与内在之间的关系，不然的话还是"视而不见"。生活不像吃水果那样简单，生活对画画人来说应是观察生活、体验生活、间接生活、想象生活的综合。在观察生活、体验生活的过程中，因种种原因会受到限制，必须通过间接生活来弥补，人不可能超出自己的能力范围去观察和体验生活，间接生活是生活积累很重要的一环；想象生活是人类特有的，没有想象人类就不会进步，想象建筑在生活基础之上，成为生活的一部分。四种"生活"相互作用，成为艺术不可缺少的基础。

睁大眼睛，观察生活

C 再画自行车

记得视传99级学生曾练习过细节观察。那时为了教学上有一个同学之间相互启发、相互学习的氛围，有意让他们集中到车棚寻找会"讲话"的"细节"形象。在寻找之前我讲述了"一把锁"那幅速写的经过，学生在这次重画自行车的过程中，目的明确，观察仔细认真，都寻找到了会"说话"的形象。如：有一辆车被三把锁锁住，传达了"怕偷"的含义；被撞扁的车篮，传达了"危险"的含义；残破的车座传达了"车，辛苦了"的含义等等。在观察过程中同学还是存在一些问题，如：自行车上、轻骑上系的红丝带，在民间传说中是起"避邪"作用，这一"会说话"的细节形象没有引起他们的注意，原因是同学过去生活太专一于学习，就是家长给他的自行车系上了红丝带，他看不到，看到了也不会问，所以不知其内容。也有些同学缺少耐心和细心，静不下心来"慢慢看"，这是画画人的大忌。如何弥补这些不足之处，我认为首先应从热爱、注意身边的生活做起（要作记录）。

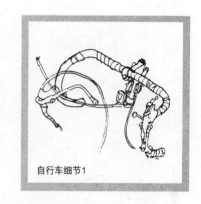
自行车细节1

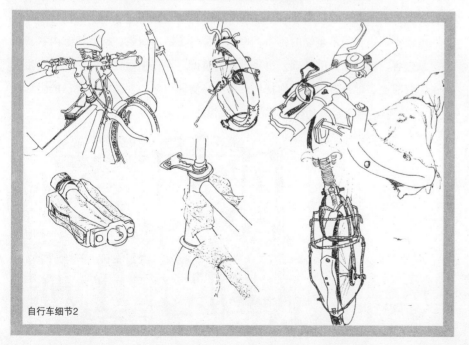
自行车细节2

自行车细节3

通过前面的学习，学生寻找到了观察细节的途径，在速写本上留下了许多会说话的细节形象。

D 体验生活、感悟生活

我曾画过这样一幅插图，内容是两个不同的送礼的人。画面上把两个不同瞬间的内容表现在一个空间之中。两扇门中出现两个不同的人，一男一女，男的五六十岁，工人打扮，一手拎了一袋水果，另一手拎着纸盒装的点心；女的是时髦女郎，手提着水果花篮，另一手拿着书画。两只面对客人的狗表现不一样，见美女摇头摆尾，见老头汪汪乱叫。两扇门应该是同一扇门，狗实际也是同一只狗，门、狗一样，但进门的人不一样，迎客的狗当然表现要不一样。你的礼她的礼比一下，就知道谁轻谁重。同样是水果，一个花篮加水果，一个塑料袋加水果；同样是纸包的礼，一个是书画，一个是点心；同样是笑，一个憨笑，一个媚笑。比一比，比出了世态的炎凉。送礼的原因不一样，送礼的对象不一样，送礼的内容不一样，感受就会不一样。我的画画朋友送我一段墨，写字朋友送我一支笔，我也送一把扇子，送一幅画，礼轻情义重。但有时为办某件事，会担心"礼"到位吗？会有怎样的效果？也看到了笑脸，也碰到过一鼻子灰，讲这些好像和画画不沾边，但这是你的生活，每一次都是生活的积累。积累情感内容，积累形象内容，这是画画的基础，也是设计的基础。你在生活之中，别人也在生活中，你有感受，他也有感受，你把生活中的感受画出来，观众会以自己的生活经验来心领神会，甚至会感动得流泪，或拍案惊奇。

通过观察身边平凡的事物来体会平凡生活中的意义

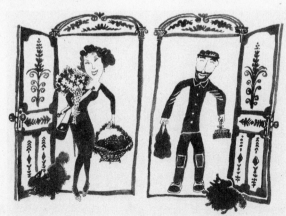

送"礼"图

经验提示：细节的细小是相对而言，它是按看的范围比例来判断，或是按画面的比例来判断，另外动作微妙变化不是体积小，而是指幅度小。强调细节并不只有细节会讲话，只是因其小容易被忽视，而生活中那些会讲话的大形象如果你不去注意同样是视而不见，要捕捉生活中的形象语言，要有生活积累，包括自己的生活经历作基础，为此要热爱生活。我们都在生活之中，但要打开你的感觉系统去接受，要多看、多做、多想、多问、多记录，并储存在脑海之中，一旦要使用就可以取出来。

自行车细节4

食堂旁的洗碗池

不同学生的钥匙与挂件记录

细节观察练习

1. 细节观察方法：观察同种类型的对象（越多越好），用比较的方法去发现它们之间的变化。再深入细致地比较去发现细微的变化，并用速写作记录。

2. 目的：捕捉会说话的细节形象，感悟生活是形象语言的源泉，培养细心的观察习惯和热爱生活的情操。

3. 作业要求：8开纸2张，每张一种类型的形象内容，用速写记录，不少于6个形象，形象与形象的细节不同的"距离"越大越好。课外作业，阅读优秀作品，圈点相应的细节之处，读懂其作用。

对鞋子细节的描绘

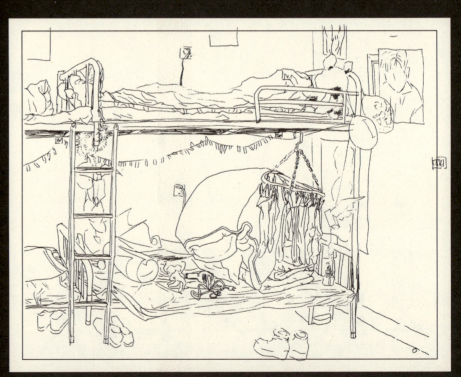

学生素描作业：我的宿舍

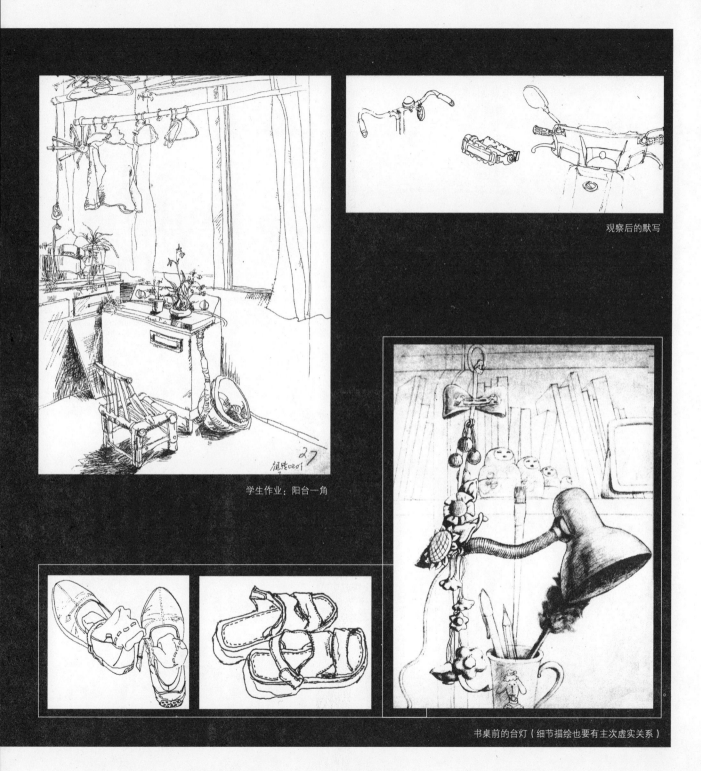

观察后的默写

学生作业：阳台一角

书桌前的台灯（细节描绘也要有主次虚实关系）

观察与思考　基础造型 1　物象给我

对于细节的感觉可以加入一些夸张手段来记录

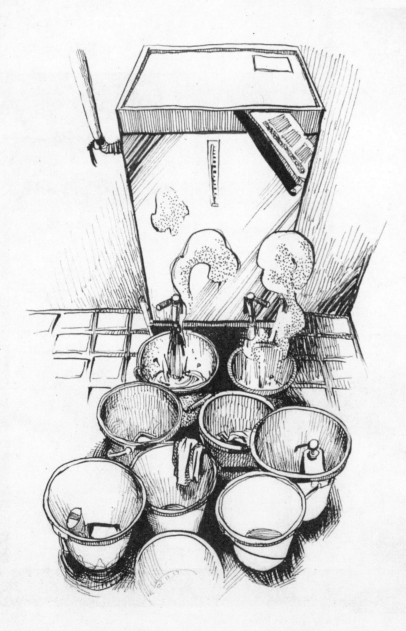

速写本上记录的生活细节

二、课题2 时间观察

用一段时间去看某个物象，会看到物象丰富的变化。用一段时间去观察一个有生命物象的全过程，会看到不同阶段的变化样式，会感受到物与人的情感关系。用一段时间去观察称为时间观察。

蝌蚪变青蛙

记得做小学生时，老师为了让学生学会观察写好作文，特意在教室里放了只金鱼缸，里面养的是几条小蝌蚪。每天同学们都要在鱼缸边看一会儿，随着时间的推移，小蝌蚪先长出了后脚，又长出了前肢，慢慢尾巴变没了，成了一只小青蛙。形状变了，颜色变了……通过观察脑袋里的内容多了，作文写得就生动。

问：不知同学们小时候，老师也教你们这样用一段时间来观察吗？养过什么小动物吗？同学回答：养过金鱼，养过猫、狗。

问：你看到金鱼有什么变化吗？答：看到了颜色变化。

问：看到它休息的时候是怎样？答：记不起来，好像休息时金鱼长长的尾巴向下垂。

问：你养了多长时间？答：半年多。

问：送人了吗？答：没有，死了。

时间观察的方向

A 时间与变化

在我们观察的对象中，凡是有生命的物体都有一个开始（生）到结束（死）的周期，生命与时间息息相关。

不同的生命物体随着时间推移都会产生各种变化。时间周期短的对象（生命物体）我们对它变化的样式会有强烈的感觉，时间周期长的物象我们会忽略它的变化。究其原因有种种，但作为画家、设计家来讲，为了获取丰富的视觉形象与

事物随着推移走向死亡

它的内在关系,要学会耐心观察,要用"长时间"来观察,我们将会获得意外的和必然的收获。例如:我喜欢养水仙花,并把水仙花作为观察"生命周期"的对象,也就是从水仙球发芽开始观察,一直到花凋零、叶枯黄成为"干花"结束。在观察过程中,深感这种"长时间"的观察与在画室、花房中用半天、一天的观察是截然不同的。短时间的观察只能看到水仙花生命的片断,只能获取单一的视觉形象,那种形象的感觉是浅层的、外表的,有时甚至是歪曲的。那种抄画谱中的形象是别人的形象,是概念的形象和模糊的形象。用"长时间"观察一个物体的生命周期,会发现不同的视觉形象,它包含着并反映着不同的意味,以及对象的抽象部分的色彩、形状、结构、线条、空间等与外在感觉和内在体会的一致性。

B 时间与收获

像水仙这种被观察的对象是具有较高欣赏价值的对象,被我养被我看,在特别的关注中还会发现观察过程中画者的情绪与对象的关系。如:萌芽期的胚芽颜色浅而鲜,圆形的球体上升出来的半圆形小芽有着一股向上的气势,显示着朝气与力量,这时观者的情绪充满着希望。茂盛期向上的倒八字叶子和浓浓的绿色似乎等待着什么,外表显得平静又暗藏着一种焦急,观者的情绪也是同样。开花期最热闹,将开、半开、全开的花朵与叶交织在一起,纯黄色的花蕊、洁白的花瓣组成了欢乐的点、线、面,再加上幽幽的清香让观者体会到那种旺盛的生命力带来的无法言表的微笑、欢乐,这时候观者的情绪是最愉快的。衰败期的花逐渐枯萎、凋谢,叶子变得枯黄,茎、花、叶向下低垂,所有的线状部分变得弯曲,折断处的线条带有三角形,似乎病倒了,另有些落下的花瓣似乎是哭泣的眼泪,这时候观者也会产生阵阵的伤感。从以上水仙花的生命历程中的种种变化,可以看到外在的变化与内在的联系及观者观察时的体会与情绪变化的关系。还有在观察的过程中,对象被抽象出来的色、点、线、面等与情绪变化的作用关系。通过这样观察,水仙花的形象在我们脑海中是丰富的、立体的、有变化的,为表现和传达一个是否有意味的视觉形象起了决定的作用。

 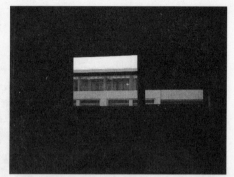

同学们观察时间后拍摄下的时间变化过程

C 时间与"生命感"

有生命的东西随着时间推移会发生变化，无生命的东西随着时间推移也会变化。原因是受各种外在和内在因素的影响，如：受大自然的影响，风、雨、雪、阳光、雾等，或受人为因素的影响。变化会留下痕迹，痕迹记录着变化，这些变化给无生命的东西带来了另一种"生命感"，同时也转化为各种不同的视觉形象。

> 经验提示：生活中任何东西都可以作为"时间观察"的对象，有些变化快会显露些，有些变化慢会隐藏些，所以观察时要有目的、有计划、有记录地观察。人物变化最丰富多彩、最微妙、最复杂，观察时因受到其他因素的限制，会有难度。观察也不能超越自身的能力与范围，但我们也可以分时间段、分场合去观察人的变化，以及人和人的不同变化，还可以借助间接观察来弥补不足之处。

你哭过吗

时间观察是一个很有意思、很有价值的课题,同学们在选择观察的对象时要把握住对象变化的时间长度。从课程的时间角度,我们要选择时间变化快一些的对象来适应课时的限制。99级有位同学选择了一个漏气的充气娃娃,记录一段时间中三个不同的形象。第一个是充满气的娃娃,显得神气十足;第二个是漏三分之一气的娃娃,脸部开始变化,表情显得痛苦;第三个是漏一半气的娃娃,体积萎缩形体变窄,脸部表情无奈、滑稽。很可惜同学没有继续记录下去,我想只要气还在漏,后面的形象会更有趣。

生活中的人有时也会因某种打击,如生病、考试不及格等等像个漏气的娃娃。

看对象联想到人,又联想到自己的,一定是一个敏感的人,是一个感情丰富的人。有些同学说我就是看不见,也想不到,心里也很着急。情感是需要培

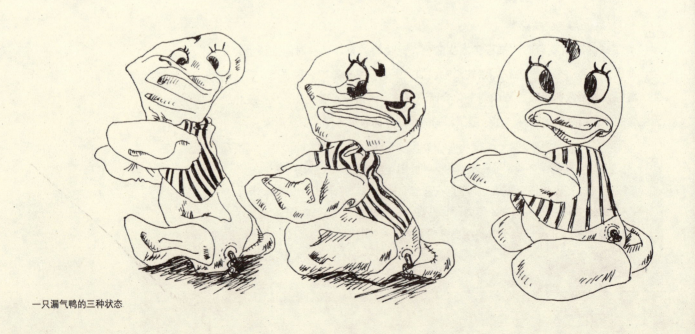

一只漏气鸭的三种状态

养的，感受是需要生活来滋生的。我女儿童年时养过两只金丝熊，金丝熊生性好动，圆球般的身体，绿豆样的眼睛，一刻不停的，各种动作滑稽可笑，给我女儿带来了欢乐。可能是当时天气寒冷，其中一只小东西到第三天早晨就躺着不动了，另一只摇摇晃晃没多长时间也倒下去了。女儿很伤心，静静地看着，似乎它们会醒过来……金丝熊曾经带给我们快乐，不能轻易把它丢进垃圾箱……我女儿找了一个放牙膏的纸盒，把它们放了进去，还放些它们喜欢吃的东西，然后在冬青树下挖了一个小坑，把小盒子埋藏了进去。事后女儿写了篇很有感情色彩的作文。

请问同学你们哭过吗？同学说哭过。

是被父母打了后哭过？回答：不是，是家里养的猫被压伤了哭过，想母亲时哭过。

艺术是情感交流的一种样式，在你的作品中把你的欢乐和悲伤或你感受到的欢乐与悲伤融入你的画面中，去感染你的观众。

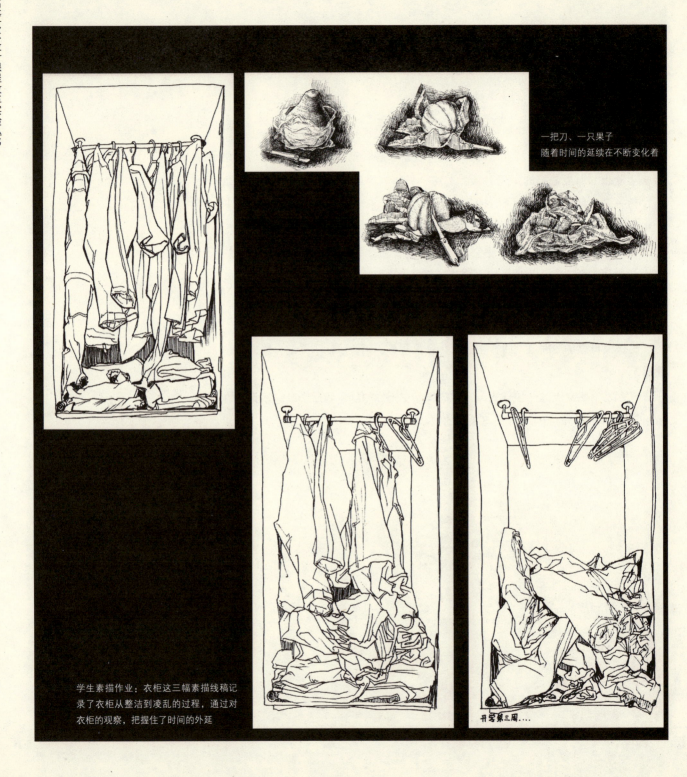

一把刀、一只果子
随着时间的延续在不断变化着

学生素描作业：衣柜这三幅素描线稿记录了衣柜从整洁到凌乱的过程，通过对衣柜的观察，把握住了时间的外延

时间观察练习

1. 时间观察的方法：

 a. 针对某个对象用一段时间观察其变化的过程，用速写、相机记录不同时间段的形象变化。

 b. 针对某个生命物体，用较长时间观察生命全过程，用速写或相机记录生长周期不同阶段有代表性的形象，并注意形象的变化与观察者本人的情绪变化，体会对象与人之间的关系，加深观察的力度。

2. 目的：把握对象的变化的时间性，捕捉不同时间段形象的变化所产生的语言，培养耐心的观察习惯，体会生命物象的变化所隐含的人的情感色彩，并捕捉住有深度的形象语言。

3. 作业要求：8开纸2~3张。

 a. 记录某个对象不同时间段的形象变化。

 b. 记录某个生命物象不同阶段的变化，并把自己的感受及时间用文字作记录。

 注：照片可以贴在8开纸上。

相同的床铺体现不同的时间和空间

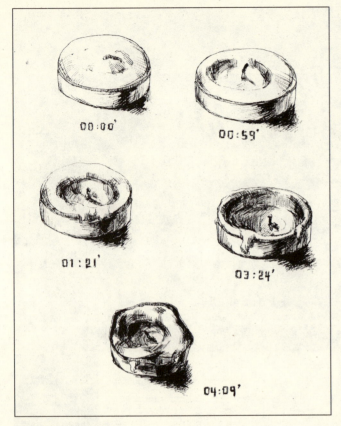

蜡烛在燃烧中变化着形象

时间的推移使事物明暗形象产生变化

通过观察日常事物来体会时间，从各种不同的意义中寻找到会说话的形象。

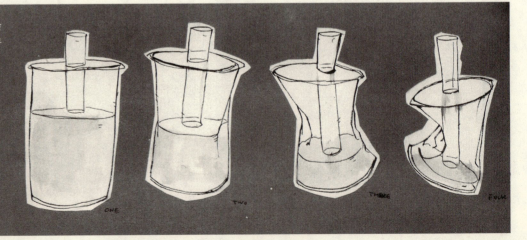

三、课题3　物象的变化观察

静态物象不是孤立的,它存在于四周各种因素的关系之中,每当与某种因素发生关系时,它们的形象感觉就会变化。动态物象会随着自身因素的作用及外在因素的影响,而变化它们的形象感觉。对物象由内外因素作用下产生的形象变化进行观察,称为物象变化观察。

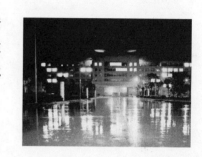

设计学院大楼

问：同学们在设计学院已有一个多月了吧？给爸爸妈妈写信了吗？答：不，一般打电话。

我给你们提个问题也算出个题目：试想父母想知道设计学院的学习情况，要求眼见为实——拍一张设计学院大楼照片寄给他们看。有一个限定条件，只能拍设计学院大楼的外观，你们怎么拍？

回答：拍早晨同学进门的情景……

我们在大楼外能拍到出入大楼学生的各种表现，还有不同的拍摄吗？

问：设计学院大楼的白天形象与晚上一样吗？

同学回答：不一样，我拍晚上有教室灯光的设计学院大楼。

对！白天大楼的墙是亮的、窗是暗的，从视觉上无法感受学习的气氛。晚上窗是亮的、墙是暗的，充满着灯光的窗告诉我们学习的气氛。再有不同的拍摄吗？

你们看有一位同学拍了这样一张充满学习气氛的照片——夜间、雨后，教学大楼亮着灯，灯光又倒映在院前的广场上，把学院的学习气氛渲染得如此浓烈。

对象是变化着，不同变化会造成不同的形象。在白天的教学大楼中，教学是最繁忙的时段，而从大楼的外表是感觉不到的，反而晚上灯火通明的大楼形象传达了强烈的学习气氛，因此在观察的过程中要用比较的方法去区别不同的形象感觉，然后去捕捉会说话的形象。

问：同学们还看到多少设计学院不同的外观形象？同学回答：雾中的设计学

院大楼。

对，如果再用长时间你会看到雪中的设计学院大楼；你提早些起床，会看到晨曦中的教学大楼；偶遇夜间打雷时你会看到瞬间闪电中的设计学院。我们除了认识到由不同因素造成的物象变化外，还体会到了不同的形象不一样的感受。

问：生活中你们还看到什么"东西"在某种因素下产生了形象变化？

同学回答：有一天同学给我买了一支冰棒，一时间忘了吃，等想起时它已经变了样。

对，它这是受气温的影响改变了形象。生活中这些内容很多，如晾洗的衣服，湿了一个样，干了一个样，被风吹动又一个样。

动态物象的变化是无穷尽的，每时每刻都在变。请看周围同学从上课到现在变化了多少坐姿，坐在窗口的同学是否受阳光温度的影响敞开了衣服？有些同学估计昨晚没睡好，肩膀已经超过了耳朵。

物象变化观察的方向

A 静物的变化

生活中各种物体的视觉形象都不是固定不变的，它们会随着自身因素的作用及外在因素的影响而变化，变化周期短的形象容易被发现，而周期变化长的形象往往不能引起人们的注意，因而会忽略它们的变化。

万物都在变化，静止的物体虽然变化周期是漫长的，但作为视觉形象来说它们因受大自然影响也在时刻变化着，如受气候影响的房屋就有雨中形象、雪中形象、雾中形象等等。再如受光线影响就有晨曦中的房屋、阳光中的房屋、月光中的房屋、灯光中的房屋等等。受人为影响的对象的形象变化就更多了，就以房屋来说，门窗紧闭与局部打开、全部打开；没开灯，局部或全部窗户有灯光；还有房顶上加个暖水器。拆房的变化更强烈，从写"拆"字到变成一堆乱砖等等。假如再加大自然的地震、雷劈变化就更多了。所以一个物体不仅仅是概念中的形象，还是变幻无常的形象。

书与纸的变化

B 动物的变化

活动物体的视觉形象变化更是丰富多彩，如植物变化就有成长中从小到大的变化过程，有发芽、开花、结果、落叶等不同时期的形象变化，同时也受气候、光线、人为因素影响形成变化。人物是绘画艺术的主体，其形象变化是我们观察的重点，人从幼儿、童年、青少年、中年到老年，各年龄段除了体格形象变化十分明显外，还应注意人在生活中的形象是离不开服装的，包括装饰等其他用品。服装成了人的一部分，其功能是保护人、美化人。人由于性别、民族传统、地区文化、个性爱好、季节的变化、环境的变化，所穿服装也随之发生变化。人在生活中受各种原因而改变服饰，加之人是一个活动中的形象，服装随着活动而变化，随着冷穿热脱等来改变人的外表形象。人自身能动的部位有很多，但头发却是特殊的一部分，自身会长不会动，要靠头摇、风吹才会发生变化。头发又是人们装饰美化形象的天生部分，从古到今人创造了各种各样的头发形象，如垂丝形、满天星形、双螺形、三七开、中分、爆炸式、长波浪等等。所以人的形象语言词汇库是"堆积如山"的，只要掌握了观察方法的金钥匙，任凭你取之不尽。

漫画：脱衣服的企鹅

经验提示：绘画不能像摄像机那样通过时间来捕捉变化——运动中的形象，一幅画只能记录变化中的一个瞬间，但作为美术观察来讲应该用时间来观察和收集对象变化中的视觉形象，其目的在于化为形象语言，最终为创造出符合绘画意图的形象而服务。

C 形象变化的价值

我们眼中的视觉形象包括两个部分，一是内容——什么东西，二是形式内容——什么形状、线条、色彩、光线等。作为画面来讲，要有一个为主题、意境、审美服务的内容及形式、组织结构（构图），不是生活中任何形象都能随意融入画面的。一个画面是由各种形象组成，一个形象好似一部机器中的某个零

件，如果装配不得当就会失灵，需要更换，绘画也同样如此。有了丰富的绘画语言，词汇库就有了选择的余地，绘画创作就有了一个不断装配或更换的条件，为此在观察的过程中要去捕捉对象在时间中不断产生的各种形象的内容与形式内容的变化。如：设想"一个在冬季的女孩"，她戴着帽子、围巾、手套，穿着棉衣、棉裤、棉靴，在一个时间段中因受各种因素的影响，其形象有发生种种变化的可能。一种情况是大风吹起帽下的一组头发而改变了发型、帽形，围巾挡住了她的嘴巴和鼻子，只露出眼睛而改变了她的脸形；第二种情况是运动后女孩解开围巾披在肩上，从而改变了围巾的形与衣服的形；第三种情况是进屋后她拿下帽子、解掉围巾、脱去外衣，这就再次改变了其形象。对于这个女孩的情况变化我们还可以进行想象。对象变化既有规律又无规律，因此需要不断观察、不断总结、不断积累。

　　生活中有些因素很难琢磨到规律，尤其是人的心理因素，他的外表变化与内在心灵有时是不统一的。他面对你笑心里却在恨你，她对你冷冷淡淡心里却喜欢你，她高兴了会哭，他生气了会笑。所以人的变化是最复杂的，需要我们长时间

具体的物象在变化，给我们的感受也各不相同

的接触和观察交流,是我们一生中观察的重点(这次练习因时间关系,我们把人的课题留到下个单元去做)。此课题目的就是要认识物象不是孤立的,物象是在变化的道理,让这种意识在头脑中"生根"。怎么不孤立,怎么变化,变化后会有怎样的形象,怎样的感觉,我们必须在生活中观察,这样它才能"发芽"。

> 经验提示:物象的变化肯定是在时间中进行,但时间仅是变化的一个因素,也不是决定因素,如:冰棍如放在冰箱里,时间再长它也不会变化,因而物象变化观察的方向与时间观察有区别。

水果形态变化线描稿

学生作业：物象在水中形象变化　　　　　光与影的变化

雨后的脚印与水中的人体

同学：老师，这两天我通过观察与平时的积累，我想画雨后泥地里的脚印，这些脚印储积着雨水，倒映着雨后的彩霞，有一种艰难与希望的象征感觉。

同学：这是我的草图，画的是中学物理课的实验题，物体在水中的变形现象，我想生活中人也会受某种因素的影响在某种环境中"变形"。

对，我们不谋而合，我曾想画一幅"浴缸中的人体"，构思露出水面的人体部分是正常的，水中是变形的人体，其意是暗示生活中某些人的行为与心态。

同学：老师我想画沐浴中的人体，她们很美。

好，浴室里除了蒸汽把人体变得更柔美外，它又是个特殊的环境，人们来到这里可以很自然地裸露自己的身体，展示人的本真。环境也是因素之一，不同的环境人的表现不一样，其他动物和静物也会不一样。因素有各种各样，有物理的、化学的、生理的、心理的、历史的、地理的、人为的因素等，为此我们在观察物象变化的过程中，多问几个为什么，我们会寻找到原因。我们看那头斜靠着，手支撑着下巴的同学，她的动态变化可能与她的身体素质有关，是不是感冒了？生活中有些因素是在特定时间段才会发生的，望同学还要依据自己的生活经验作一个计划，最好有一架照相机，来帮助做好记录。有些变化时间短，环境又不适合写生的，只能凭记忆来默写。

雨后

物象变化观察练习

1. 观察方法：观察某个物象与四周各种因素的关系，然后（依据自己生活积累）选择不同的因素与它发生关系的时段进行观察，并用速写或相机记录。

2. 目的：把握对象不是孤立的，其与空间中各种因素发生着关系，从而改变了它们的形象感觉。通过观察，捕捉其各种不同感觉所产生的形象语言，丰富形象积累。

3. 作业要求：2张8开纸，记录某个对象与不同因素结合的形象（每张至少四个不同因素），或一种因素不同强弱所造成的四种以上形象。

学生作业：两幅画中都有雨伞，但物象与环境之间的关系却发生了变化

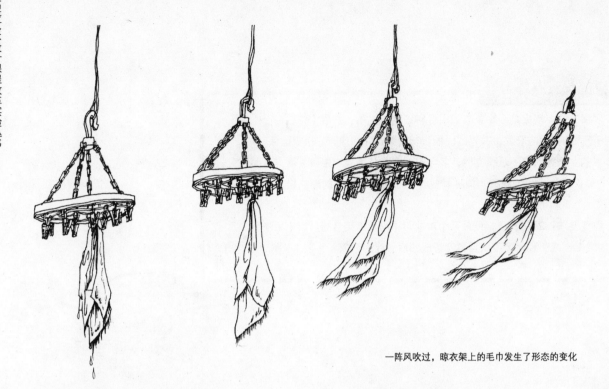

一阵风吹过，晾衣架上的毛巾发生了形态的变化

阳光下的窗台　　　　　　　风雨后的形象　　　　　　　工作状态的写字台形象

四、课题4 外形观察

生活中各种物象都有一个"外形","外形"是物象特征的主要内容之一。外形通过比较可分为以下几类:1. 以变化程度比较,分为简单形、复杂形。2. 以变化规律比较,有规律性强的形、规律弱的形。3. 以形的"动态"比较,有横形、竖形、斜形、曲形、团形。4. 以形的比例比较,有大形、小形。5. 以类型比较,有几何形、有机形、不规则形。6. 以形的性质比较,有硬的形、柔软的形、动的形、静的形。7. 按近似点线面的形象分点形、线形、面形。以外形为观察方向称为外形观察。

是鸡还是鸭和老鼠偷油

有一天,我在黑板上画了一个三角形、一个梯形,让同学判断我将在这两个形状的基础上画什么动物,同学回答不知道,当我添加了几笔后,同学回答:是鸡与鸭。这是我曾用来教幼儿学画的方法,其包括观察的基本方法——看对象的基本形。这种对形的大处着眼和概括的观察方法大部分同学都已经掌握,但有时往往忘了"带",就是"带"了也不会去灵活地运用它。

这次练习与前三课题有所不同,在观察的过程中除了去看对象变化外形,还要学会抽去对象的内容去看不同外形的不同感觉,也就是去注意对象的外在形式。为此,要求同学用剪影的方法去记录观察的对象。当一个物象只有了外轮廓成了一个平面的形,它与原有感觉会有什么不同,这就是形式内容。一块静态窗帘布,就因它的弯弯曲曲的木耳边——连续弯曲的外形产生了动感。内容是静的,形式是动感的。这是矛盾。如果你要表现静,你去选择没木耳边的窗帘。利用形式与内容之间的矛盾,去处理人的内心世界,或投射另一种感情色彩,这是一种艺术表现手段。一般来说,形式要为内容服务,所以在观察的过程中你感受某个内容时还需看内容与形式能否统一。

我曾出了一个"老鼠偷油"的题目让同学们用剪影的方法去画,许多同学

剪影作业：老鼠偷油

没把握好形式为内容服务的课题要点。老鼠偷东西一般是在晚上夜深人静的时候，小心谨慎得很，不知道同学们有没有这种感受。我不是要同学去解释"老鼠偷油"四个字，这是一般的传达，你要把你的感受通过不同的"外形"（剪影作业）传达出来，那就是除了"老鼠偷油"外你还要把"静"、"小心"两点借助某个对象或某几个对象的外形传达出来。对外形的选择也是对意的选择，尤其是在画面中起烘托气氛作用的配角，选择其外形的"意"比自身的内容还重要，不知同学是否明白此中奥妙？

同学：请问老师如果你画，你准备怎么画？

如果我画，我会选择厨房中那些垂直水平状的厨具外形，用来填满画面的绝大部分，来把握"暗"与"静"。"老鼠"占画面绝对小，另外要强调老鼠"弯曲形"的"动感"，来与大的厨具"静感"形成对比。对比是画面中的要素，对比要有个比例关系。"老鼠偷油"中"静"是画面主调，"动"是静的一种衬托。老鼠在画中又是"点形"，重复的点会加强动感。为此可以设计两组老鼠，A组一个"点"，B组五个"点"，A组老鼠作探子（内容），与一点"停顿感"相吻合。B组老鼠作行动小组（内容）与数点的运动感相匹配。

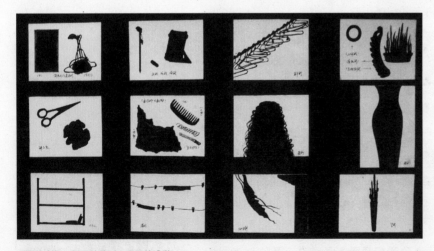

不同的事物、不同的外形、不同的感觉

外形产生趣味

外形观察的方向

A 外形的感觉与变化

在我们观察物象的过程中会发现，物体除了自身的内容外，还有其形式内容，其中包含着不同的外形所产生的不同的感觉。如：几何形中的正三角形有稳定之感；而倒三角形就有下垂的感觉；圆形因变化最少显得集中；圆形与三角形相比，圆形有圆滑安全之感；三角形有尖锐危险之感；横形、竖形相对静态；斜形和弯曲形相对有动感。另外在观察中我们还会发现，不同的外形由其变化的简单或复杂，或变化规律强或变化规律弱产生了种种节奏变化和组合起来的节奏变化。如：当我们的眼睛在轮廓线上运动时，那些无变化或变化少的轮廓线阻力小，就感觉速度快；那些复杂的外轮廓，眼睛运动就感觉阻力大速度慢。不同的外轮廓或简单或复杂，节奏感也就不同。

生活中万物的外形是在变化中的：

一是动物自身造成的外形变化。

二是静物受外界各种"力"的作用下产生的变化。

三是人在观察物象时眼睛的视角、视距、视平线变化所造成的"眼中"外形变化。一般来说，储存在人脑中物象的形象是一种具有特征的概念形象（大部分形象特征的概念都是在生活常态中观察获取的）。当我们用"运动观察"、"可动观察"、"非常观察"、"非常态观察"方法去观察物象时，会发现物象的各种外形变化。

四是某物体被另一物遮挡或被几个物体遮挡所造成的"眼中"外形变化，遮挡的程度不同外形变化也不同。

五是在强烈的光线下对象的明暗关系造成的暗部轮廓消失（指模糊看不清），从而产生了物体的亮部外形。光照射的方位不同，外形也会不同。

B 组合形成不同的外形

上述外形变化的内容分析都是以个体为对象，在实际生活中物体是"群居"在一起的，个体物体只有相对的独立性，是由我们眼睛所看到的范围来决定物体

穿衣服时的形态变化

穿衣服形态的改变

经验提示：种种以外形变化为内容的观察可称为"外形观察"。为何要强调外形观察，首要目的是要学会从大处着眼去研究外形语言的观察习惯。二是通过比较的方法区分不同外形的"性质"，并去感受不同外形所引起的不同的感觉及节奏变化。但"种种不同"只能是"单词"、"短语"的积累，我们最终的目的是组织好这些"单词"、"短语"，写出"生动优美的文章"。

的数量。所以外形从所看到范围来讲还有一个物体组合形成的外形，不同的组合就有不同的外形。生活是由人改变着各种物的组合关系，其外形也在不断地起着变化。

C 外形的对比

在观察过程中对象会给我们感受，同时我们会用美感的经验来审视对象，当我们产生灵感去构思组织画面时，就可以从我们看到的丰富的视觉形象中，依据自己的感受和审美观来选择"材料"，来保证画面的"好看"和"有看头"。通过把握了对象的外形是可变的这一点后，我们可以理性地去按照自己的构思把握画面。如：在画教室一角场景速写时，我们的头脑马上就会反映出人物的外形是以曲线为主，又属复杂一类，为了能与人物起对比衬托作用就可以选择直线外形为主的对象：课桌、门窗进行组合对比，从大小比例来说，可以加些书包、文具用品来进行对比。旁边图中这幅由树、房子、汽车、草地、人物组织出的画面，非常巧妙地运用了外形变化，恰到好处地把握了画面的美感和情感的传达。琐碎繁杂的树外形，直线简洁的房子外形，弧线的小汽车外形，变化多端的人物外形，松软有规则的草地外形等，这就是平时外形观察的积累所打下的基础。

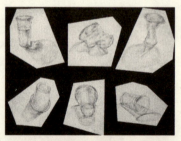

从美术观察来说，绝不是一般意义上的看，它应是美术造型范围的部分或是造型的前奏，是感性和理性相结合的"东西"。这里的理性是指绘画艺术的知识，也可以说是一种观看的画面化，我们所看到的对象在观察的过程中渐渐演变成画面中的基础形象。在我们对物写生中有一个"怎么看，怎么画"的道理，"怎么看，怎么画"不是看到就画，要有一个思维的过程，思维的内容就是对象的形象如何进入画面，我们眼中的画面就是对对象的感受加自己的审美观形成的画面构思，画面需要各种材料去营造。

同样是装水的容器，当我们用心去观察会发现很多外形上的细节

经验提示：绘画艺术是用形象语言来传达情感的样式，对于我们来说，研究和观察抽出内容的外形所产生的各种丰富的感觉并化为语言是非常重要的，因为外形的组织是绘画艺术的基础。

D 外形的点、线、面

各种不同对象的外形对于绘画，因自身形式"美"的属性，在形成画面时不是生活的照搬，必须符合美的规律。因而有一个选材内容和另一个材料的组织内容，要组织好能为主题（内容）服务的材料，架构出能说话有美感的画面，一定要对材料性能熟悉，这样才能发挥它们的作用。"点、线、面"是构成画面最基本的形式材料，在具象绘画中，"点、线、面"必须有其载体。

一般概念的"点、线、面"是容易判断的，如果要在生活中观察和捕捉"点、线、面"形象，还需要我们凭智慧去寻找。生活中只存在近似"点、线、面"的对象，但不是"点、线、面"，为了捕捉到生活中的"点、线、面"，应从画面的角度把"点、线、面"的道理搞清楚。"点、线、面"是三种类型的形象："点"有各种不同的点，它们的特点是个体所占画面的面积小。"面"有各种各样的面，面相对点来说，所占画面的面积大。"线"是长条形状的，线有各种各样的线，在画面中比点长比面窄。

"点、线、面"是绘画中重要形式语言之一，它们各有其特点，因各自的不同形状所造成的重心稳与不稳而产生"静动"之分，由其各自的形状大小、明度的深浅产生轻重前后，它们之间不同的组合形成各种变化，又相互起对比、衬托作用，它们经画者的操作起着变化，形成各种各样的画面。

如何来寻找生活中的"点、线、面"，也就是说寻找到适合它们的载体？有一些物体近似"点、线、面"的形状，容易找到。如：电线、麻雀、云彩所组成的画面。但是生活中的大部分物象是复杂的、难以把握的，需要眼睛去加以整理、加工或裁剪。

生活中"点、线、面"的载体与画面之间关系是由画者把握的，是可以变化的，所以没有绝对的"点、线、面"。如：眼前盘中的一只鸡蛋相对周围来说是一个点，可在小幅画面中与比其更小的东西放在一起，如一粒豆子，它就成了一个面。一幢房子可以是一个面，但当它在风景画中，与大山对比之下又成了一个点。对象因视距远近而产生大小，对象在画面中占的面积与其他内容所占面积

用线组合成单纯的面衬托复杂的皮包

相比较会产生大小，画面的尺寸也可大可小，而对象却没有绝对大小。以上两点要求我们，一要寻找近似"点、线、面"的载体，二是要依据画面，把对象化为"点、线、面"。

E 外形的基调与情调

在观察"点、线、面"载体的过程中，我们还应注意观察场景中"点、线、面"组织的特点，以点为主或以某种"特形点"为主，以线为主或以某种"特形线"为主，以面为主或以"特形面"为主形成的一种画面基调。如：自然界中春天的柳枝、秋天的荷茎、天上飞的麻雀、地下的落叶、山中的石头与生活中的皮鞋店、水果摊、铁栅栏等。

自然界种种"点、线、面"的形象，往往会与我们心灵的东西不谋而合，它是你展示内心世界的媒体，就像林黛玉看到落花会想到自己的命运而落泪。因此，把对"点、线、面"的形状观察上升到精神层面，它已不再是形式意义上的内容，当我们静下心来慢慢地细心地观察周围的一切时，万物除了告诉你它是什么外，还通过各种不同的"点、线、面"展示其内涵。各种不同的外形对于绘画艺术来说，是转化为艺术形象的形式内容，它为画面的美感服务，又是为画面情感内容服务的"材料"。

抽去内容的外形是我们研究形式内容的一个重要方面，为此要强调外形观察。

经验提示：不同的画种有其自身"点、线、面"形成的要求。中国画的线描是最具有代表性的，它是用单纯的线来描绘对象，所以用线描绘的形象既产生"面"又出现"线"，虚实相生，奥妙无穷，是"点、线、面"艺术的特殊性。如：用简单的线勾勒出对象的外轮廓就产生了"疏体"的一个面，如果在其中加上一个"密体"的对象，前者的外轮廓就会产生线的感觉。密体一般是指对象自身有许多有规则的细密结构，可以用较多的线来组织。用密体表现的面相对是"实"，而用疏体表现的面相对"虚"，在观察过程中可以用看到线条的多少来区分疏密，并有意加工强调疏密来强调线描中的"点、线、面"变化的趣味。

情调是可以通过画笔来表现的

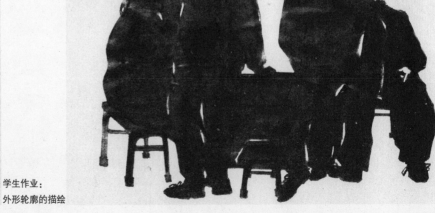

学生作业:
外形轮廓的描绘

外形观察练习

1. 观察方法：观察生活中各种物象的外形，用速写作记录，然后用黑色涂成"剪影"，再通过比较进行分类。
2. 目的：学会从大处着眼，通过比较把握形的变化规律，培养抽取对象部分内容进行观察的"抽象观察"习惯，学会去捕捉不同形状所产生的形式语言和形式美。
3. 作业要求：a. 分类作业至少3张8开纸，每幅不少于11个形象，每幅一至二种类型。b. 点、线、面形组合作业2幅8开，每幅点、线、面的比例不同。如以线形形象为主，或以点形形象为主。c. 依据自己观察感受组织一幅有趣的剪影画面，传达一种意思，尺寸40×40。

点积成面

点、线、面在现实生活中的印迹

线性感很强的竹子

五、课题5 线条观察

物象在眼中的视觉形象"存在"线的感觉,因而生活中每个物象都有轮廓线、结构线、转折线,还有像线的阴影线、高光线、明暗交界线。以观察物象的"线形象",线的组织形象为方向,称为线条观察。

画一个圆圈加一笔线条就是苹果

请问同学你什么时候开始画画?

同学回答:我高中才开始学画。

同学回答:我从小学就喜欢画画。

同学回答:我父母说我进幼儿园就喜欢画画。

我想大家在幼小的年龄段,都有一个喜欢涂鸦的时期。刚来人世间没几年的幼童对一切充满着新鲜感,敢问敢为,涂鸦可算他幼时的"探索"和"创造"行为。在纸上、在写字板上、在墙上等等,到处都留下他们的"杰作"。请问同学还有记忆吗?是什么样的?

同学回答:是乱七八糟。

做了父亲的我对女儿涂鸦作品的观看,加深了我对涂鸦的感受。可能是工具的关系,或是人的天性,儿童画的最初的形象都是用线来表达。慢慢地他们懂得用线可以表达他们的意思,画一个圆圈加一条线是"苹果",画一个圆圈加四个点是人脸,下面再加一个"大",就是人,在大字的横线上添几条短线就是手。这些形象与生活中的对象有很大的距离,但观者还是能接受到其中的信息,这就是线的能力。这些用线表现出来的像符号一样的形象就是最初的儿童画。

线观察的方向

幼儿的"涂鸦期"就显现了用线表达物象的天性。可能每个人都曾经有过用线"涂鸦"的经历,所以那些用线表现的绘画形象容易被人接受。

幼儿园涂鸦作业

A 各种不同的线

物象本身不存在线,为何人能见到线呢?因物象在眼中的视觉形象"存在"线的感觉,故此可以说能看到物象中有"线"。所看到的线是指:

1. 线状物体自身形象像"线";
2. 物体转折处的高光线像"线";
3. 条形的阴影像"线"。

另外,在看物体时眼睛运动的轨迹所产生的"线",还有是沿物体的轮廓运动而产生的内外轮廓线、转折线、明暗交界线,由于这些线的存在,物象就有了线的形象。不同的物象各自不同的轮廓造成了不同的"线形象",如图中是一组不同树叶的线形象。物体的大小起伏等变化不同,造成了线形象的线的长短、曲直、方圆等等变化。生活中物象的质感不同,我们能看到不同质感的线形象,其中还包括轻重。运动中物体的线形象因对象速度的不同,我们可以看到线运动的快慢。对象固有色的不同,我们还可以看到线形象明度的深浅也不同又及物象的空间关系、明暗关系所产生的线形象的虚实。

以上各种线形象的内容一部分可以说是由客观造成的,另一部分是由实践总结而来。物象的线形象提取了物象的主要内容,当我们用笔画出苹果的轮廓线,还加一条苹果把儿,观者就一目了然了。

B 线的疏密

由于不同物象的不同的结构组织造成了线形象组织的疏密关系,如:树是由无数树叶的"密体线"与树干的"疏体线"组成;房子是由大面积的墙形成"疏体长线"与瓦的"密体短线"组成。从这些生活中的"疏密"线形象我们看到了不同的"疏密"关系组织。线条的"疏密"是线艺术中最重要的语言之一,通过线条的"疏密"我们可以来表现对象的黑、白、灰美感及对象的色彩、对象的明暗等感觉。为此,在对线的观察中,线的疏密应该作为观察的重点。另外从人为形态与自然形态之间的疏密组织对比中会看到人为形态规律性强,富有装饰感,自然形态中的组织自由又富于变化(自然形态也有规律强弱之分)。

山与水、点与线

学生作业：上下铺

慢线调

学生作业：树的抽象形态
用粗线和细线来表现不同的树

细线调

C 线的调子

大千世界是丰富多彩的，当你有意剪裁生活中以一种性质线条构成为主的对象时，会产生线的调子，也就是"线调"。如千条柳枝组成了柔性的线调；而用砖砌的墙形成了横竖交错的硬线调。色彩中强调色调语言的作用，有冷有暖，有黄色调红色调等。在线条表达中同样可用某种类型线来命名，如细线调、粗线调、直线调、曲线调、浅线调、深线调、毛线调、光线调、快线调、慢线调等等。

D 线的横竖

在观察线形象过程中我们会发现线组织的横竖关系。生活中任何线形象都是由横竖线组成的,当然也有各种斜线、曲线很难归类为横线或竖线,我们可按画面组织关系化为横竖关系,线条的横竖组织可以看成天然的变化规律与画面的组织规则。横竖组织的变化是无限的,但它最大的特点是空间的体现与穿插的美感。

E 对线的把握

线形象观察的特殊性在于主客观之间的相互作用,从客观来讲我们能看到"线",从主观来说我们凭经验与悟性能感觉到"线",线形象与对象相差甚远又似乎很近,原因在于线的局限性与人的联想能力。"线"语言的传达是否到位,关键在于掌握线语言沟通能力的高低,即"线"语言能否架起物象与观众之间的桥梁。所谓桥梁就是指能在有局限性的"线形象"中产生更多与对象相吻合的联想。

线的横竖在日常生活中的映射

线除了展示对象的形和轮廓外,还同时展示线自身的形象,这就是线条观察的特点,它具有抽象的意义,可以把它作为观察能力的提高。画面中线条有工具、材料、手的动作因素,但它源于人脑,而大脑中的"东西"又归根于生活。生活中的"东西"要通过观察才能获取,生活又会变化不同的形象感觉,让人很难捉摸。为此,我们应该强调观察是一种大观察:观察加体验、体会,要通过各种感觉器官再借助心灵去挖掘对象的深度。有位画家曾对画了一幅少女头像素描的同学说过这样一句幽默有意思的话:你没谈过恋爱,没有吻过少女的头部,就画不好少女的形象。因为头从额部到下巴,皮肤的弹性、肌肉与骨骼的软硬是不同的。线条的粗细、快慢、轻重,笔触变化也相应不同。绘画本身是一种"幻象",但要把所画的精神传达出来,需要到生活中去与对象交流,才能真正看到传神的"线形象"。

(注:有关线造型的内容把它分成两块练习,一是从生活中获取"线"形象,获取"线"的语言,在课题五中进行。二是把获取的线语言中的情感内容用

在漫画造型中对话框的线性变化加强了语言的情感传达。　　　用线来表现包的质感

来改变对象内涵的练习放到课题十一中进行，为此线的情感内容在此课题中不作重点展开。）

F 线艺术的修养

"线形象"的观察是观察的高级阶段，需要加强"线"艺术的"修养"来提高专业眼光。为了使此练习达到目的，作业出效果，今天带来一些图片资料，和同学们一起来读画，一起来学习前人的经验。这是中国传统国画中用来表现衣纹的十八描，我想大家会对十八描中的线形象及名称会发生兴趣，看这是钉头鼠尾描、马蝗描、橄榄描、枣核描、柳叶描、蚯蚓描……

"十八描"——十八种不同的线样式的产生有一个过程，起初是在生活的土壤中发芽，然后由前人线描艺术的借鉴，姐妹艺术营养的浇灌，再通过实践的磨练才成长结果。其中生活是最基本的。如蚯蚓描，画家从绸缎服装上看到了扭曲的衣纹，又感受到绸缎的润滑，再看到了运动中的绸缎衣纹，三者又激起了对生活中另一形象的联想——蚯蚓，蚯蚓体圆而粗细均匀，又与中锋线条、篆字笔画相似。另外蚯蚓的动作缓慢，又联系到运笔的速度及慢线产生的感觉等等。一根线条不是单一的圈划对象的轮廓，要记录对象的质感，又要传达自己对对象的感受，还有线条自身的美感（书法美）。对象的轮廓、质感从生活中来，对象运动的速度、书法的

用线来表现人的内心世界

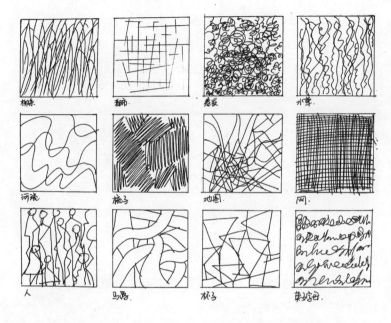

经验提示：学习传统、学习大师、学习优秀作品，在学习中要把握形式背后的东西，尤其是形式与生活的关系，当然形式美的规律也要学习研究。

美感又要借助生活中的蚯蚓作启发，这些都与生活中的观察不无关系。

再画苹果

请同学们和我一起再来画苹果……（课堂练习）

现在我们再画苹果已相隔了"十几年和几十年"，不知你们的"苹果"是什么"味道"。要求用线表现苹果，四周加框，框代表画面，只画一只苹果。这里没有苹果给你们写生，全凭生活的积累，要把生活中对苹果的感受画出来，把形式美的感受画出来，要动些脑筋，不要轻易交上来。提示一下：苹果有各种因素让它变化，要注意线的局限性（它不可能记录光线下的变化和色彩变化）。局限性也是它的特点。因此造型时要利用好线的特点。

这是我在黑板上画的四个苹果，每个苹果都在框内，第一个苹果我用了两条线，一条长线画苹果的轮廓，一条短线画了苹果把儿，这两条线：

1. 完成了内容及苹果的形。

砖表现线

2. 完成了负形。如果苹果在画面上的位置不同、大小不同，负形就不一样。

3. 完成了线组织形象（形式），线的连接与穿插。

4. 用深粗的线完成了苹果的重量与品质的传达，用线的穿插传达苹果的前后空间感。

5. 用侧锋线与中锋线相结合，完成线的自身的形象。

第二、第三、第四幅利用生活中的经验，造成了苹果不同的线形象，不同形的形象，不同的线组织形象，不同的形的组织形象。另外第四幅被剖开的苹果除造成形与线的变化外，由于苹果籽的"点"形成了画面的点与苹果面的对比，丰富了画面的形式趣味。这些都是从生活中来，又是对美的把握及线的特点的把握。看了和听了"我的苹果"，同学是否品出一些味道来，下面我想请同学们一起走出教室到校园内观察线形象……

请看这座老式的黑瓦白墙的房子，是否感受到"线形象"的疏密关系？

再看屋顶由瓦组成的规律性强的"线形象"。

再看池塘水波的线形象和它的速度感觉。

再看学校的大铁门，眼前这组线，就是粗黑线"调子"。

抬头再看这些细细的电线组成的细线"调子"。

不同的"线调子"化为形象语言就能为传达服务。同学有没看过连环画家贺友直画的《山乡巨变》，他擅长用线，其中有两幅是大春与淑君谈恋爱场面，背景借用柳枝的线形象把画面变得柔情蜜意，意境全出来了。

> 经验提示：所谓意境就是情景交融。《山乡巨变》画面中柳枝已不是柳枝，而是人的甜蜜的心情。

我们除了用眼睛看还要用其他感觉器官来接受对象的信息。请你们用手触摸一下这老树干，再触摸一下地下的细草，谁再敢触摸月季花的枝条？应该通过这样的交流，你才会获得深层的感觉，谁碰痛了手、扎破了手才会去把握事物的另一面。有了这些感受，它才会从你心田流到你的笔尖，流进你的线条。

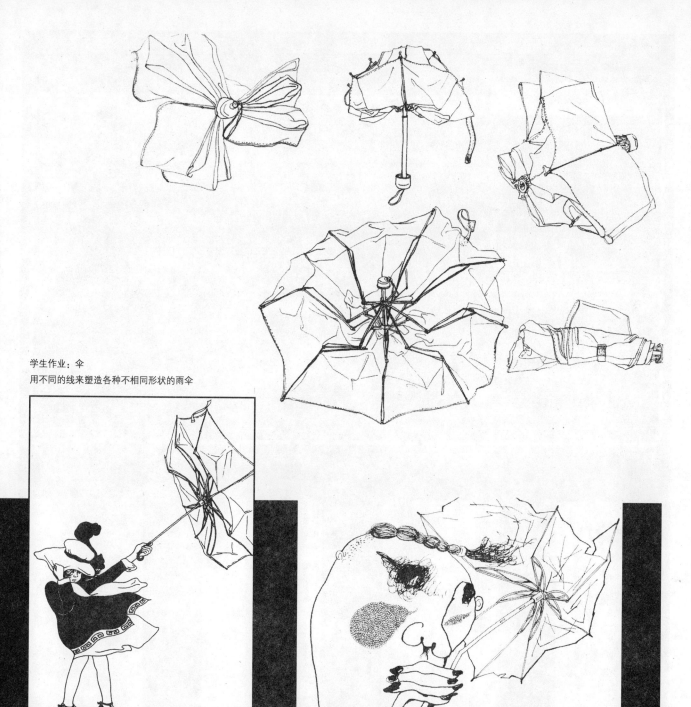

学生作业：伞
用不同的线来塑造各种不相同形状的雨伞

"线条"观察练习

1. "线条"观察方法：

a. 观察生活中各种线形象（生活中每个物象都有自己的轮廓线、结构线、转折线，包括像线的阴影线、高光线、明暗交界线。各种物象因其质和形、动与静造成不同性质的线条）。用速写记录，然后通过比较进行分类（长短、粗细、深浅、快慢、紧松、曲直、动静，还有疏密中延伸出的疏密规律强弱之分）。

b. 观察生活中几个片断，通过比较寻找线的调子（所谓线调就是指某个片断以哪一类线形象为主）。

2. 线观察的目的：

线形象是感性认识和理性认识的结果，观察线形象需理性分析，线是对象的部分，把对象的内容放在一边可以看到线的形式组织和独立的性质，再和内容相结合，去看它们之间内在的联系。线条观察是形象思维的高级阶段，其目的就是提高形象思维能力，把握形式内容与内容之间的关系，提高造型能力（为保证达到其目的，需阅读优秀的线描作品，通过学习来引导观察）。

3. 线条作业要求：分类作业2张8开纸。

a. 画12种以上抽象线条，用文字注明是从哪一种物象观察感受而来，工具不限。

b. 8开纸，画三种以上"线调子"具象草图。

c. 疏密练习8开纸，画2种不同感觉的画面。

不同形式的线表达不同的意境

观察与思考 基础造型1 物象给我

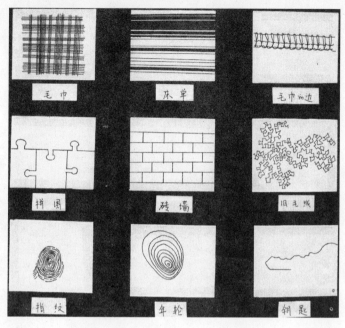

线的构成　　　　　　　　　　　用线来画鞋

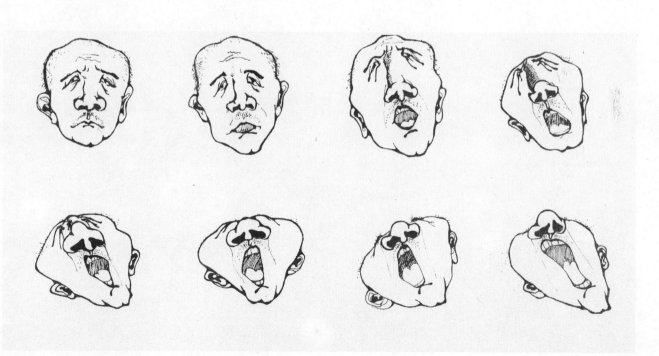

用弹性十足的线表现人像

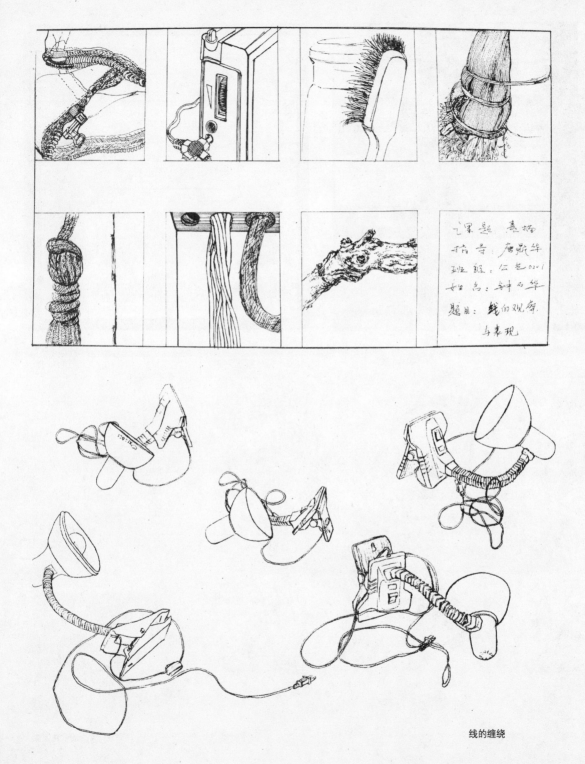

线的缠绕

六、课题6　明暗观察

观察生活中以不同光源（不同位置、不同性质、不同强弱）照射所产生的物体明暗形象变化，观察"方圆"物体被光照射下的明暗形象及所产生的感觉，观察明暗中投影变化及其在形象变化中的作用，观察特殊明暗形象等为方向，称为明暗观察。

装鬼

世界万物如果没有光的照射，将一片漆黑，有了光，物体产生了受光与背光及两者结合在一起的明暗形象。一般光线从上而下，太阳在上面，灯在上面，形成了明暗形象变化的规律，并印入人的脑海中。一旦当光源处在相反的位置，物象的明暗关系就出现了反常，形象就变得陌生。我想大家小时候都玩过这样的游戏，把手电光从下巴往上打，"装鬼"，让自己的脸变得"可怕"起来，然后去吓唬别人。这就是利用了特殊的光源来变化自己的明暗形象，影视艺术中也常常用此手段——"光"的变化来塑造人物，用反常的光线来暗示这是坏人。

明暗观察的方向

A 不同的光与明暗形象

物体的明暗形象变化是生活中客观存在的现象，是人们生活内容的部分，人们对其的感受是丰富多彩的。我猜大部分同学半夜醒来时，睁开眼睛看到天光、月光照射下的寝室，一定会有奇妙的感觉。这些大白天或灯光下看到的东西到了夜里就变了样，有些胆小的同学会感到害怕。对夜色中的物象有时会有这样感受：白天的真实似乎是一种外表，只有到了夜里灵魂才脱去外表变得神道道、鬼兮兮的，这就是光的魔术。生活中有各种光，除自然界的光外，人为光更是各种各样，它们的强弱各自不同。有时偶尔会在黑夜里看到抽烟人的打火机的火光，一闪一闪，看到光源的自身形象和被照亮的鼻子、嘴、下巴、

黄昏光穿过窗栏照射到墙上

手、烟融合在一起，一会儿就暗下来。生活中光源的不同——不同性质的、不同位置的、不同强度与不同色彩的光：阳光、月光、灯光、火光、烛光、脚灯光、台灯光等。各种光和人发生着关系，和事物发生着关系，产生着各种各样有感觉的明暗形象。

B 特殊的明暗形象

明暗内容中还有光自身的"明形象"，因它有暗的背景，也可称为特殊的"明暗"形象。如在夜间行路是否会对远处过来的摩托车形象有特别感受？黑夜淹没了车和骑车的人，三盏车灯亮着，似幽灵的眼睛与嘴巴，越来越靠近你。晚上也有很美的"明形象"，挂在树枝头的月亮，教室的窗加灯光，同学寝室的窗加灯光。光是魔笔，画出了多少奇妙的景象。同学们有没有去过舞厅、酒吧、咖啡室？在那里可以看到用光来做文章，在光的照射下营造出了激情和柔情。

C 方圆与明暗形象

过去我们画素描几何体，石膏像、人像，用光的角度不是左上角，就是右上角，总是那个二百瓦特的大灯泡，一年一年地画下来，千篇一律，一个面孔。当然不能否认其塑造立体效果，把握明暗与立体之间关系的作用，但不能把它作为明暗内容的全部。需梳理、整合，把有用的、精华的东西继承下来。大家都画过几何体。我想问一下正方体与球体在光的光射下它们的明暗形象各自有些什么特点？

同学回答：方的明暗对比强烈，圆的对比柔和。

对，你们看我们的教室都是方形结构，如果我们设想改换为圆形，它在光线下所产生的形象感觉会是怎样？

世界万物从体积样式可分为两类：一是方形，二是圆形。这两个物体在光的照射下有两种明暗不同的表现，方形体面转折明确，明暗交界线强烈。圆形由无数面组成，转折缓慢，明暗过渡柔和（球形变化更丰富）。万物自身大部分是由各异的方圆两体相组合，因而各自的转折在光的照射下明暗的强弱丰富了形象变化。另外每个物象都有一条外轮廓"线"和一条明暗交界"线"，两条线走在明

物体的明暗感受

暗关系上又走在前后空间位置上，造成了前强后弱，明实暗虚。物象明明暗暗、前前后后把"两条线"变化得强弱虚实，并富有节奏感。

D 明暗与色调的变化

光线让一个物象分为明与暗两个部分或亮的形和暗的形，因光源位置变动或物象自身变动，"明暗两形"也在变动。变动可分为"形的不同"和"量的不同"，量的不同会造成色调的变化，如：正面光会显得亮，背面光会暗。形的不同变化会更大，尤其是对形与形的组织会产生不同的感觉。为了加强感性认识，此课题要求同学自制立体模型（白卡纸做），然后用射灯作各种角度的照射，观察其明暗变化，感受单个物体明暗形象的不同感觉。

E 看得见摸不着的东西

在明暗中，投影这个看得见摸不到的"东西"似乎会被人忽视，如在反映生活的中国画中没有投影的位置，找不到一丁点痕迹。投影是生活中有价值的"东西"，古人曾用它来作记时间、记季节的"工具"。夏天阴影下是人的纳凉去处。请问同学在你们的童年有没有利用投影做"造型"游戏？

手影游戏

手的不同动作在光的作用下影子变成了兔子、狗、牛、鸟等等。著名设计家福田繁雄"返老还童"也用影子造型，他把无数把剪刀堆积起来，然后打上灯光，堆积的剪刀的影子变成了"一辆摩托车"。雕塑家就是利用投影有意把雕塑的"人头像"的眼珠雕刻成"凹陷"状，再留出瞳孔来产生投影（投影是深色调），让人感受到"雕人点睛"。

投影与暗部有质的区别，暗部是物体转折的背光关系，而投影是受光线作用物象所产生的影子。投影在视觉形象上扮演着特殊的角色，给物体加上了"一条尾巴"。光源与物体不同的角度距离会造成"尾巴"的"长短"、"粗细"。当A物遮挡了B物体的部分光线，A物体的投影就会留在B物体上，从而改变了B物体的受光形象。我曾画过一幅插图，利用伞的投影和树叶的投影改变图中两个人物的受光形象，产生了很有趣味的画面效果。这就是影子在视觉形象上起的作用。

他在树下、他在伞下，投影各不相同

投影与明暗关系

衣服与背景融为一体的趣味性

背影

富有构成感的画面中投影起了变化的作用

> 经验提示：明暗从生活中的现象转换为艺术的处理手段，经过艺术家的辛勤劳动，从观察到绘画实践，再到观察，经无数次的反复，才会有质的变化、灵感的产生。为此在我们观察练习的过程中，应该花些时间去学习前人，艺术家是怎么观察，看到什么，又如何与画面、与画的主题相结合，传达出什么。

F 明暗的虚实

物体的明暗关系是明实、暗虚，因而物体的明暗形象，在特定明暗关系中，"暗部"被虚得"消失了"，只能看到物体的"亮部形象"。"亮部"是物体的部分，是不完整的形象。一些生活中与人有密切关系的物象，它的"不完整"形象，人会通过局部去联想去获得完整。这种"现象"与"能力"被绘画艺术借用，会产生特别的趣味，这幅美国插图就是巧妙地运用了这一点，画面中男主人翁的头部与手在亮部，其他都消失在"黑暗"之中。2001年在北京我看《陈建中巴黎三十年》画展，有许多作品在明暗语言上见功夫。《构图10-84》阴柔的光线，造成的柔柔的阴影，给人很多想象余地。作品《背影》中的人物形象，似乎是被室内的"暗部"吞掉人物的头！

明暗观察方法

1. 观察生活中不同光源（光源位置、上下左右、不同性质的光源包括强弱）照射所产生的物体明暗形象变化。

2. 观察"方圆"物体被光照射下的明暗形象所产生的感觉。

3. 观察明暗中投影变化及其在形象变化中的作用。

4. 观察特殊明暗形象，如舞厅与光源照射的形象及光自身与周围关系的明暗形象。

5. 观察自己动手制作的立体形象在不同光线下的不同反映，并用素描或相机作记录，然后通过比较，捕捉不同感觉所产生的形象语言。

强光下纸的奇异造型

用线组织明暗感受

光的秩序感（学生用线折造型，然后用光照射观察变化）

书包的明暗调子

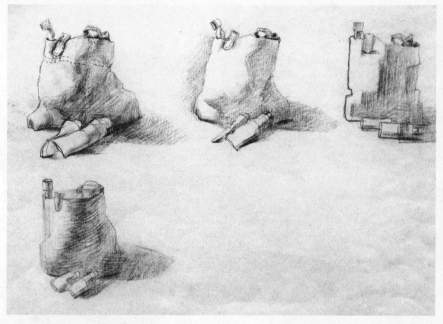

不同的灯光对包光影变化的影响

用明暗来表现感情

窗格的投影变化

明暗观察练习

1. 明暗观察的目的：

明暗语言与线条语言相比较，相对要细腻、含蓄、"真实"，容易与观众产生共鸣，为此，通过观察掌握明暗规律，积累明暗语言尤为重要。

2. 明暗观察的作业要求：

a. 几何体明暗观察练习，8开纸。

· 记录（用素描或照相机）两种以上不同感觉的几何体组合明暗形象（方的感觉、圆的感觉）。

· 记录单体投影形象和组合几何体投影形象。8开纸。注：对象由自己动手组合。

b. 自制三幅不同感觉的浮雕式立体作业，材料白卡纸，尺寸40×40加边框，然后用灯具投射不同角度的光线，观察其变化效果并照相记录。

c. 把自己感受最强烈最感兴趣的明暗内容，用明暗素描来表现。一幅尺寸40×40。

作业提示：在教学过程中要求学生预习（复习）明暗知识、阅读相关资料，在观察、记录、研究的过程中可以分组选择课题交错进行，以克服灯具等条件带来的困难。

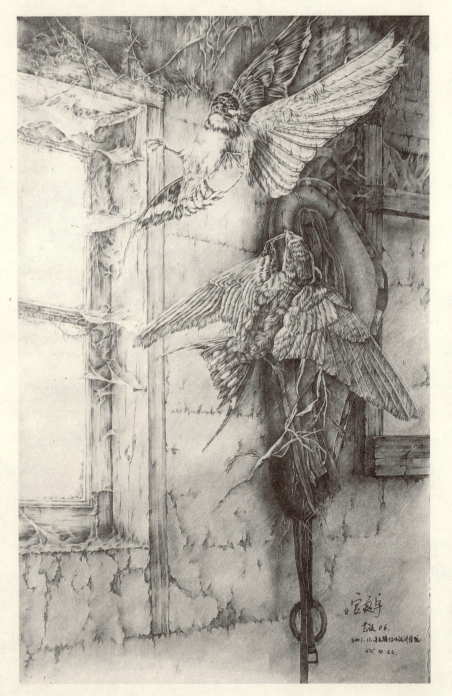

学生作业：阴影的趣味

学生作业：下铺

学生作业：晚上的设计学院

第三讲

↘ 我给物象

同学们通过前阶段的练习，会真正感悟大自然的神奇、生活的丰富多彩。但不知道同学们是否忽略了与大自然、生活发生关系的人——我们自己的主观能动作用。现在我们要讨论的是主观与客观的关系。人不像照相机，只能机械地把对象摄入镜头之中，我们在感受对象的过程中，"个人"的性格、审美观、趣味，会左右我们每个人。另外，各种因素的影响使每个人的感受会有差异，这也许就是个性——就是"我"。

物我两忘与我的强调

在感受对象中，心眼并用，看与思考相结合地把握对象；肉眼、心眼循环运动，运动中会物我交融没有了界限。大家都知道庄子梦蝶的故事，我是蝴蝶还是蝴蝶是我的情景会在生活中重演。你是我还是你这种物我两忘的境界，需有一个非常投入的条件，人在与物的交流中，有时确实是物象主动发出强烈的息在吸引"我"，"我"也极易融化到物象中去，这是物象的变化与人的心灵相通的表现。《红楼梦》中的黛玉葬花，不是一般的打扫卫生，而是与花的交流，由花的命运联想到自己。像花那样从娇艳到衰败的形象变化，容易让观者进入"我"的

售货机

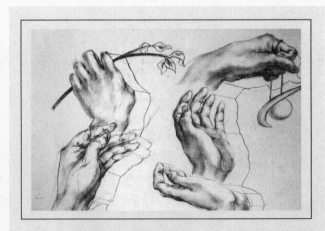

手与造型

表达自我的学生作品

学生素描作业

角色，其原因是人的生命周期与生命物体同样有开始、旺盛、衰败的变化规律。如人的面容、肌肤，到一定的年龄段就会产生变化，所以人的青春不会永久，鲜艳的花朵也要枯萎。当物与人相通时，物如一面镜子，从中看到了"我"。另一种"我"是把对象转化成自己情感的容器，让对象充满"我"的色彩，这种"我"是主动的，与上述"我"（其物是主动的）有区别，这种"我"是意志的具体化。在生活中，那些园艺工人修剪的冬青树、同学们自己各色发型都不是对象的自然状态，是人改变了它们，因而充满"我"的色彩。人在改变自然的过程中，会遭遇种种困难，意志会转化为理想或梦想或瞎想，绘画艺术为意志开辟了另一种"实现意志的天地"——"幻觉世界"，它可把意志"具体化"、"形象化"，这是绘画艺术的价值所在。

绘画形象中有了"我"，就与对象有了距离。"距离"有多大，"距离"具体落实在何处需我们来把握，"我"是造型的重要内容，包容了"我"的内容组织和"我"的形式组织，但目的是传达，是与他人交流。

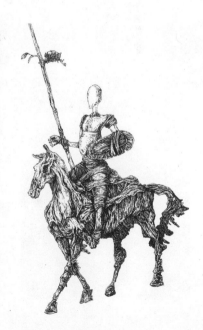

一、课题7 可动观察

选择生活中能被手轻松摆动的物体：a.单体物象；b.由两个部分以上组成的物象；c."软物质"物象。这些无生命的东西自己不会动，只有在外力的驱动下才能产生变化。为了获得对象丰富的形象语言，观察者的手参与观察活动，观察过程中用手变化对象的视觉形象称为可动观察。

手套娃娃

在儿童玩具中，有一种木偶手套娃娃。这种玩具的头部与双手分别套在拇指、中指和食指上。通过三个手指的摆动，可以做各种拟人的动作，再配上人的说唱，一个无生命的布娃娃似乎就有了生命。生活中的物象同样通过我们手的组织，也能像布娃娃一样来"演戏"，用手变化物象，让物象说话，这本身就是一种造型活动。

可动观察的方向

A 动手编织形象语言

同学们身边如果有美工刀，可以自己动手来导演。现在我演示给你们看，我把美工刀打开一丁点儿，不知大家有没有感觉隐藏着危险！

回答：有。

打开一半或全部打开，似要工作；关上似说明工作完成，又有一种安全感。讲台上的茶杯盖着盖子是怕凉要保暖，打开盖子是里面水太热。如在茶室喝茶，茶杯的盖子怎么放都表示一种意思，服务生会领会你需要什么，还是不喝了等，这就是物体内容变化所产生的形象语言。这些形象是用手变化出来的，它灌注了人的意图又给人感觉。

另外物象各个展示面的内容不同，传达的信息是不一样的，感觉也不一样。我现在在面对大家，你们看到我的正面和正面的五官相貌及表情内容；当我背对着大家时，你们看到的是我的背面内容，能看到头部长长的头发。

课堂练习：导演手的各种变化

B 动手与投影

这只同学的书包,就是"软物质"对象,我们除了可以任意摆动外,还可以任意地折叠,这样它的形象变化就更大,可塑性更多。在我们变化对象的过程中,可以把生活中另外一个形象的意和形,投射到手中的这个对象(书包)上,利用对象的某些局部,去"接近""另一形象"的局部,如我们可以利用包口组织出"青蛙的嘴",或是"鳄鱼的嘴",拉链可以看成其牙齿等等。这样动手的实际意义是在进行造型活动,虽然书包还是书包,但已经是像青蛙的书包,书包变得活了起来,似乎有了生命。我们可以想象,如果我们为哪家书包厂家做招贴,采用这样的方法来形成招贴的书包图形,像兔像狗,是不是能更吸引它的消费者——学生?

可动观察还可以延伸到"剖视",如一个苹果,或是一只菜椒,如果我们为了获取其新的形象,可以用小刀把它们切开,从中可以看到里面的形象。前面我们已经画过剖视的苹果,会联想到那些变化特别的形象,是由"剖视"造成。

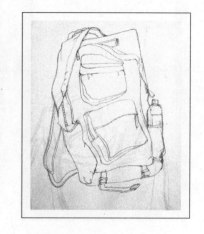

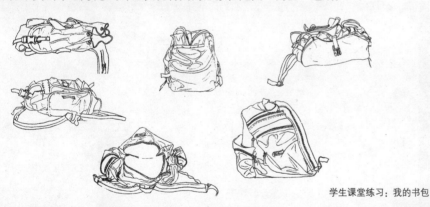

学生课堂练习:我的书包

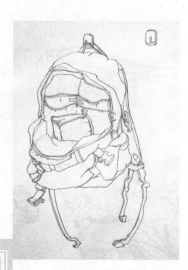

悬挂在墙上的书包

> 经验提示:在观察的过程中通过我们手的参与,我们可以从一个单一形象看到无数的变化,又可以去改变对象,让对象按照自己的意志去变化。通过动手我们掌握主动权,一边动一边看,对象任你改变,在动中你去发现会说话的形象,会说生动话的形象,有新意的形象。

C 动手编织形式语言

大家还会注意到,物体内容变化的同时物的外在形式也在变,这只茶杯是由杯体和杯盖组成,杯体和杯盖可以任意组合形成不同的形式,如外形的组合、"线"的组合、明暗的组合、空间的组合等。另外不同展示面的内容,再转换成不同形式的内容,如点线面、黑白灰,其形式感觉也不同。

形式趣味是形成美的关键所在,构成美的法则是对比与协调、变化与统一。要通过对比手段产生变化,但变化不是杂乱,通过组织形成变化规律达到和谐。统一不是相同,是变化中的倾向性,是形式的基调,其为美服务又为内容服务。

三只书包相互叠加

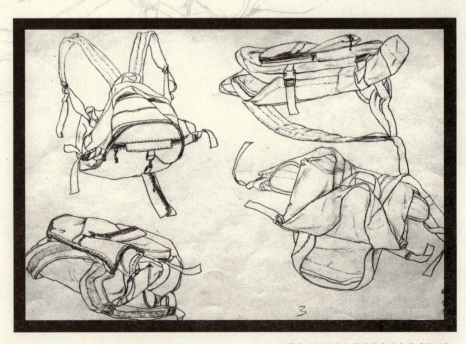

变化自己的书包寻找有意味有美感的形象

可动观察练习

1. 选择生活中能被手轻松摆动的物体；单体物象；由两个部分以上组成的物象；软物质物象。这些无生命的东西自己不会动，只有在外力的驱动下才能产生变化。为了获取对象的丰富形象，观察者的手参与观察活动。

a. 用手摆动单体物象变化角度，眼中的视觉形象千变万化。变化可分为三种不同：外形不同；不同展示面内容不同；不同角度外表的形式的内容不同。

b. 两个以上部分组成的物象，可以通过动手任意组合，造成不同的视觉形象。被动的对象总会留下人动它的"目的"、"原因"的痕迹，为此在观察的过程中要与生活联系起来，去捕捉被"动"以后产生的感觉。

c. 软体物质的物象（如布、包、衣服等），变化不受限制，在摆动对象的过程中用生活中另一形象的形与感受投射上去，让对象产生新的意，"动"就有了新的目的，如一只书包融合一个动物的形与意，它似乎就有了生命。

2. 可动观察的目的：

a. 是培养观察过程中的"主动性"，通过"动"去观察对象的变化，通过"动"去导演对象并与自己的生活积累相结合，使物象产生新的意。

b. 是训练"想象"能力，通过"动"把对象变成一个有"生命"的形象。

c. "动"既是一种观察方法又是一个思考的过程，在判断选择的过程中与自己的艺术修养相碰撞，你喜欢什么，你什么感受最深刻，学会去发现自己，逐步形成个性。

3. 可动观察作业要求：

a. 记录运动中的某一个"单体"物象不同的形态，8开纸，一张至少8个形态。每个形态外形不同，形象"内容"不同，形式"内容"不同。

b. 选择某个由两个以上部分组成的物象。通过"手动"使对象产生某种含义。8开纸，一张至少6个不同含义的形象。

c. 选择某个软体物质的物象，通过"手动"使对象隐含某种动物的形与意，或另一物（非动物）的形与意，8开纸一张，6种"动物"含义或一种"动物"6种形态。

在练习过程中的难点：作业（1.可动观察方法）在于观察物象"形式"内容的变化及形式内容的捕捉，需老师的辅导、示范作业的启发。另外三张作业的观察对象要精心选择，也可以先由老师提建议或指明方向，避免造成观察困难。老师在学生选择的对象中挑选一件最理想的作"动手"示范。

可动观察学生摄影作业：
自行车的表情

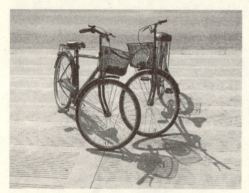
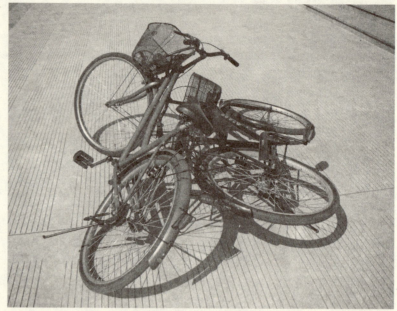

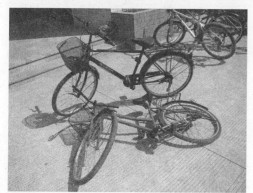

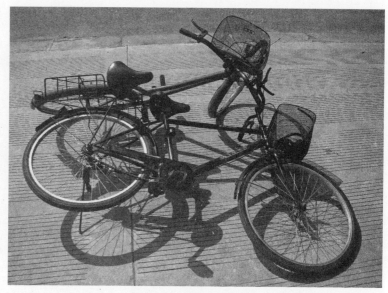

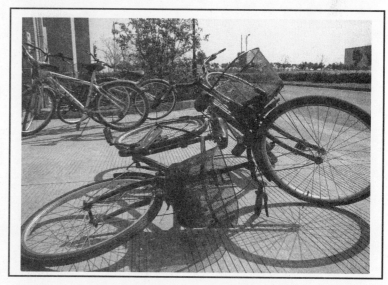

自行车是我们日常生活中常见的物品，通过学生的导演，自行车有了人的感情，它们会犹豫、愤怒、开心……这位同学通过观察，用照相机记录下了这一幅幅有趣的照片。

学生摄影作业：椅子和桌子组合

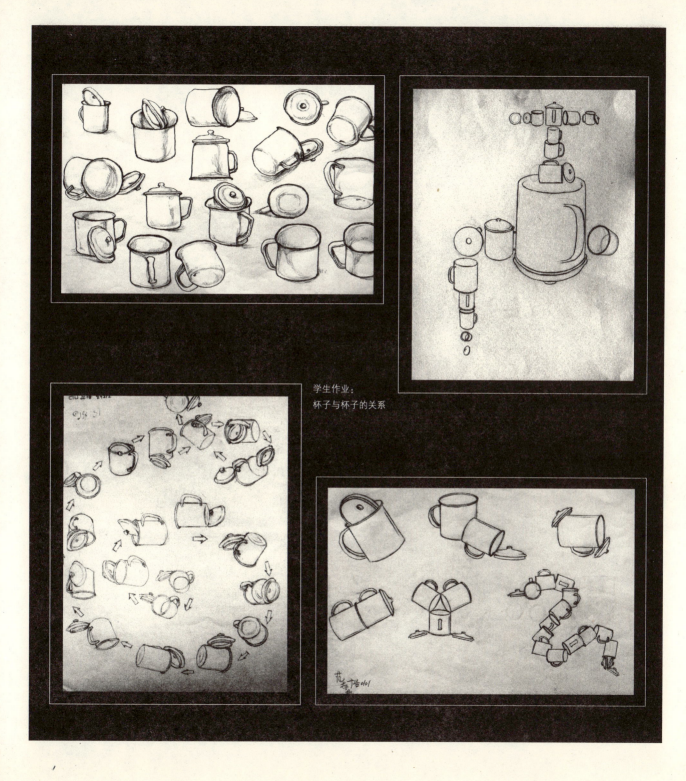

学生作业：
杯子与杯子的关系

用线条记录书包的变化

小钱包的变化

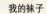
我的袜子

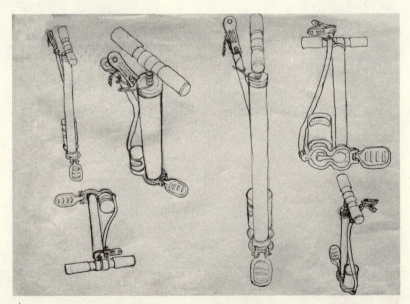
打气筒的观察

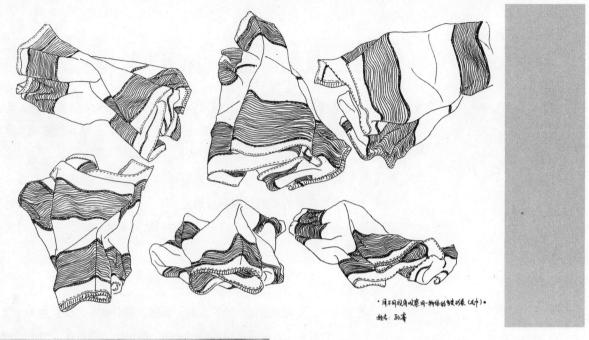

生活中很多事物当我们换个角度去观察时，我们会发现很多有趣的新鲜的形象。

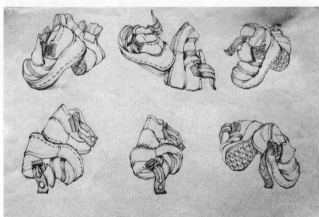

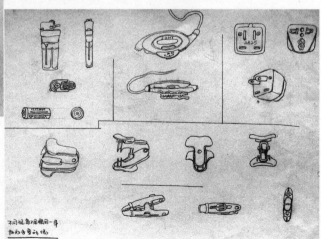

↘ 二、课题8 运动观察与非常观察

运动观察与可动观察相比，它的对象是人手拿不动的大型物体，为此，在观察过程中物象不动，而观察者"动"。动可分为上下运动，改变视平线位置；左右运动，改变视角；前后运动，改变视距。

非常观察是指超出"常态"观察规律的一种观察，常态观察是指人站着看与坐着看，非常观察的实质是视平线的"常态"改变，改变常态视平线的观察称为非常观察。非常观察的另一个内容是观察对象处于非常态，或是把对象处于非常态进行观察。

眼睛不是孤立的两个球

大家都会认为观察是由眼睛来实施，没错。但眼睛不是孤立的两个球，它是长在人的头部的器官，看东西还需其他"部门"的协助。小鸟在头顶上唱歌，你得抬头才能看到；一只乒乓球滚到沙发下你得蹲下来才能看见。眼睛的朝上朝下产生了俯视、仰视，在透视学上这两种看法会产生天点、地点，映入眼中的物象就会产生透视变化。眼前对象没变，但对象的形象在变，感觉在变。如果我们坐在沙发上看桌上的一只杯子，杯口和你的眼睛在一条视平线上，杯口就形成水平线状；你站起来再看茶杯，杯口就是圆形的。偶尔去高楼大厦从楼顶上往下看，并不局限于一览万物小的感受，那些平时在路上行走看到的物象都变得陌生了。不知同学们有没有到了夏天躺在地板上睡觉的习惯，睡在地板上看四周的东西，你会发现似乎它们都"长高了"，究其原因是你的眼睛与平时的"高度"发生了变化，躺在地板上似乎眼睛"变矮了"，视平线位置约至30厘米，物象的透视变化变得强烈，物象就产生"长高"的错觉。

运动观察的方向

A 运动观察的实质

同学们不能把上述的内容看成一般的透视现象，透视是由眼睛产生的，眼

睛是接受事物形象的器官，我们必须重视。在我们校园前有座山叫龙山，又叫惠山，不知同学们有没有爬过？现在从窗口看过去，只能看见其大概的形象，你要见到它丰富的变化，你只有去爬、去接触它。看山与前面所谓的看书包、看杯子不一样，我们无法用手来摆动它进行观察，我们只有自己"动"才能看到不同角度的山。通过动，变化不同的位置，才能看到不同的内容。宋代山水画家郭熙在《山水训》中提出的"步步移面面观"是一种古人的观察方法。其要求围绕对象步步移，然后看不同的展示面——"面面观"（全面观察）。在运动中去观察各种不同的变化，去寻找一个符合对象内在本质与外在特征，又吻合审美趣味的形象，这种观察有一个运动的特征，可谓"运动观察"。

步移景异

B 运动观察的特征

古人的"步步移，面面观"只能给我们启发，作为一种观察方法要有具体的内容，通过实践，结合透视知识，我把运动观察的运动方式分为上下移动——变化视平线，左右移动——变化视角，前后移动——变化视距，通过各种透视变化来变化视觉形象。运动观察的对象如果是一个大型物体，像山那类比人大出无数倍的对象，我们的运动观察的方式还是相同，只是规模扩大了，为了提高视平线我们可以坐飞机俯视看。如果是一个商场，它有里外的两个部分，这时运动的范围就扩大了。古人的运动观察还有一个全面观察总体把握，然后按自己理想中的真实或捕捉到的感受去重新组织之意。虽然不能用手摆动山水，但同样有一种主动权。

盲人画铁轨

为了调节课堂气氛我请同学做一个智力题，题目是：模拟盲人，用简笔画样式来画铁轨。同学们都坐过火车吧？

回答：坐过。

现在你们是"盲人"，要求你们用简笔画，画盲人心目中的铁轨。知道我意图的同学会很快找到答案，请这二位同到黑板上来画……

不同的观察方法具有的趣味性画面

经验提示：由眼睛造成的透视现象，不是仅用空间感来概括，不同对象的不同的透视变化造成的形象变化感觉是不一样的，因此语言也不一样。

看这位同学似盲人了……

看这位同学还是正常人。正常人与盲人感受事物有什么区别？

盲人画的图像是凭手触摸来把握的，铁轨是平行的，枕木是等大的；手的触摸不可能会产生物体"近大远小"的透视感觉。正常人由眼睛的特殊构造，眼中的物象"变了形"。做这个题目的目的就是要明白对象映入眼睛，其形象就产生了变化，所谓透视现象。如果盲人一旦睁开眼看到了近大远小及向一点消失的铁轨，我想他会不敢坐火车……

如果眼睛不会把对象变得近大远小，我们所看到的景象会是怎么样？

透视的近大远小让物象产生了空间感，透视也是在平面的纸上制造空间幻觉的手段。

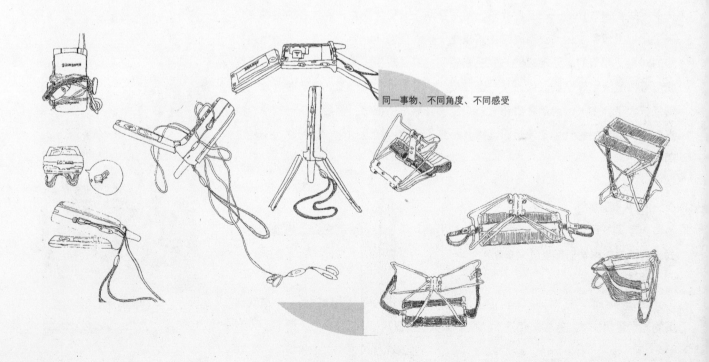

同一事物、不同角度、不同感受

非常观察的方向

生活中人的视平线高度大约常保持在人的站与坐的高度，由此造成四周物象的"常态形象"，即由视平线决定的物象的透视形象。如要画一只碗，大家会自然、一致地画出碗口朝上的形象，原因是碗一直处在视平线以下，这种常态形象在头脑中根深蒂固。"运动"观察改变了常规的"站与坐"的高度后，原有"常规看到"的形象在大脑中形成的概念会被打破，新的陌生的形象就会出现，这种反常的看就称为"非常观察"，其目的就是求"新奇"。为了产生"新奇"，我们在观察的过程中，可以有意寻找向事物形象特征相反方向变化作用的视平线及角度。如一个长方形的东西可以选择让其"变矮变短"的高视平线——俯视角度，来让对象变得有新鲜感。

俯视角度看茶杯

> 经验提示：改变了对象的外形特征，对象变得新奇起来。但是我们要注意一点，为了观众认识它，还要抓住"变了形"的对象那些不变形的局部，通过局部让观众联想到它。

卓别林的皮鞋

对象处在非常态在生活中不是天天能见的，但时而会出现。这些形象会显得新奇特别，它们会告诉我们是什么原因造成的或引起我们思索。如自行车的常态是车轮在下，车把在上，但有时车把会在下，车轮会在上，原因是在修理。车轮车把都在下（倒在地上），是被狂风吹倒的？还是被车撞倒的？

请问同学，有没有见过你坐的椅子出现反常态的形象？你们在小学、中学有没有在扫地前把椅子反过来放在桌子上？

同学回答：放过。

为了做好这课题，同学们可以把平时的"积累"取出来，重新导演，让那些对象重新表现，然后进行记录。也可以有意把对象处于"非常态"，你们会看到一些有趣的形象，同学们还记得喜剧大师卓别林出场的形象，那双有意穿反的皮鞋吗？

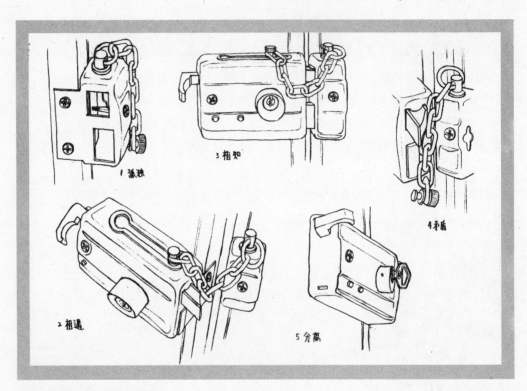

运用运动观察去捕捉门锁的细节形象

把我们日常熟悉的事物拼凑形成的"龙"

运动观察与非常观察练习

1. 运动观察与非常观察方法：

a. "动"可分为上下运动——改变视平线位置，左右运动——改变视角（平行透视与成角透视），前后运动——改变视距。通过"动"，观察对象变化，获取形象感觉，捕捉有意味的形象语言。

b. 改变"常态"视平线的高度，用非常观察看对象。

c. 留心观察对象处于非常态，或把对象处于非常态进行观察。

2. 运动观察与非常观察目的：

通过运动观察与非常观察去获取有意味的形象、新奇的形象。

3. 运动观察与非常观察作业要求：

a. 选择一个非常熟悉的形象（如人）用速写进行非常观察记录，8开纸（1张）同一个对象至少8个不同的形态。

b. 选择两个静态物象，作运动观察，用速写作记录，8开纸（1张）至少6个不同的形态。

c. 选择一些日常用具，动手把它们处于非常态，并用速写作记录，8开纸（2张）每张至少8个不同的形象，并把自己的感受用简洁的文字写在形象的下面。

4. 课时：8课时

设计学院面面观1　　设计学院面面观2

学生摄影作业：古居

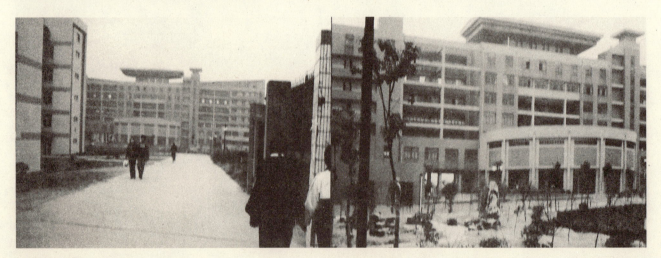

设计学院面面观3　　　　　　　　　　　设计学院面面观4

浴锅

春到小院

灶头

晒太阳

> 只有当你去观察了生活，你才能有更多创作的素材。一步一步走，一步一步看，生活中每个角落都有生动的形象。

观察与思考　基础造型1　我给物象

郊区写生日记　　　　　　　　　　　　老墙

湖边

果园一角

三、课题9　"破坏"与"添加"观察

把生活中那些物体被"破坏"的形象内容和那些物体被添加的形象内容作为观察的对象，称为"破坏"、"添加"观察。

"不要锁着，我要进来"

同学肯定注意到教室的门，门上锁的锁口已松动，螺钉快要掉下来了，这扇门和平时不一样了。这样一个门的形象我们会有各种反应，似乎门在告诉我们有位同学忘了带钥匙，是用力撞进来造成的。这个形象还记录着那个同学的情绪，"不要锁着，我要进来"，同时也记录了"门的感受"："强盗样的！我要报告校保卫处。"门似乎又在说"为什么没有哪个同学来修一修"，还有"别再忘了带钥匙"，"希望同学下了课找个工具修一下"。

在墙角的那张坏了的椅子，好可怜！质量问题？还是被谁坐坏了？

同学回答：椅子本应让人坐，坐坏了肯定是质量有问题。也有同学在窃窃私语议论着椅子变坏的原因……

生日礼包

在我的大学生活中有这样一个生动的形象内容，记录在我的速写本上，也记录在我的脑海里。当时我班班长比较年长，已有女朋友。有一次他女朋友给他寄来了一个生日礼包，班长打开包裹露出一个盒子，站在他身旁好奇的我看着盒子想：装着什么？

看到了：里面是一双崭新的黑色皮鞋，哇！皮鞋里还装了两只红红的苹果，四周空隙还填满了各种色彩纸包的糖果。一双皮鞋应该说可以表达一份心意了，是否为了更强烈一点增加了苹果——平平安安，糖果——甜甜蜜蜜？黑色皮鞋、红色的苹果、五彩的糖果多么漂亮的形象，又是多么会说话的形象，把恋爱中少女的心意无声地传达了出来。

"破坏"与"添加"观察的方向

"破坏"、"添加"有各种各样的"破坏"、"添加","破坏"、"添加"这两个词要看和具体什么内容相结合,它的性质会不一样,形象所传达的内涵也不一样。同样一本书在每个同学手里,通过一段时间的看和用,它会产生变化,受损程度会有不同,有些书被弄破了,有些可能还撕掉了几页,有些被弄脏、弄皱,弄得每页都有折角,但也有些书保护得很好,给书包了封面,书中还夹有书签,不同的书反映了不同的人对书的态度。

A 不同性质的破坏

"破坏"是生活中常见的内容,"破坏"的内容很丰富,方向也不同,有探索、有发泄、有无意、有有意、有偶然、有必然,因其程度有轻微、严重等。这些不同的破坏记录了人的情感,或容易引起人的情感反应。有一幅德国设计家金特恺泽的广告,在我头脑中留下了很深的印象。这是一幅音乐招贴的广告,为了传达音乐家的个性特点,金特恺泽设计了这样的图形——一排砸碎的钢琴琴键,画面从形式到内容效果非常强烈。艺术家从取材到特殊的塑造,到最终画面的把握,我想作者的感受肯定来自生活。

一把被扯坏的扇子

B 不同的添加

生活中对"物象的添加"也是常见的内容。物象不是孤立的,就像人他不是一个裸体的人,他要"添加"衣服,不同的季节、不同的场合人的衣服不一样,其形象感觉也不一样。生活中有许多形象由于添加了某种内容传达就丰富和感人。小学生胸前挂一串钥匙,传达了他是一个父母信任又能干的孩子;自行车车把上系一条红缎带,就系上了父母每天的叮嘱。生活中有些添加是常见的、普通的,有些是少见的、特殊的。特殊的"添加"应该去注意,也容易引起你的注意。一些不显眼的添加,往往会忽视,由此那些会讲话的、好看的、有趣味的形象会在你的眼皮下溜走。

C 导演"破坏"与"添加"

"破坏"、"添加"除了大自然而为外,其他都是我们人的行为所造成,

我们是创造形象内容的主人。现在我们已有了一定的生活积累,我们可以自己动手来导演物象,让物象来表演和说话。听说有些同学考完大学后把高考的一些复习资料、书都撕了,这些撕碎的书和揉皱的资料,就是你创造的一个由"书"和"撕碎"两个内容组合出来的会说话的形象。这些往事在你们记忆中是忘不掉的,可以找一两本没用的书,让它们重演往事。

> 经验提示:生活中的故事是由各种内容组合起来的一个会说话的形象,应该是由两个以上的形象内容组合才能产生。一个会讲生动感人的话的形象,形象内容的单词量也应该多,这样才会有丰富的内涵。为此,要做有心人,到生活中去汲取丰富的词汇,单词多了你才能讲出生动的话。

残破系列之 开膛破肚

让牛仔裤演戏

有位同学用穿破的裤子来做"破坏"与"添加"课题。我给她的作业提出了许多意见和修改建议。

第一点,是我们做的作业不是课题内容的解释。从她的画面来看,磨损的裤子表示自然的"破坏",剪去一半的裤腿表示人为的"破坏",缝补的裤子翻边与装饰的蝴蝶来表示"添加",画面显得"平淡"。

第二点,是作品不是生活一般的再现,应该是有感而发,是把你的感受表演出来。"艺术"作品是对生活再加工,是高于生活的"东西"。为此要反复推敲,进行恰到好处的艺术加工。

第三点,是当你选择牛仔裤作为表演的道具前,应有创作的冲动或灵感的闪烁,然后构思怎样既把你的想法表达出来,又符合一种审美趣味。

第四点,是建议:牛仔裤其本身是一种工作服,磨破弄脏说明工作的强度,又会让人联想到工作的艰苦。破损的牛仔裤又被演变成"乞丐裤",破洞、毛刷一样裤脚边、补丁,成了一种时尚。从牛仔裤上反映人对艰苦劳动的一种乐观的

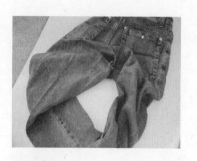

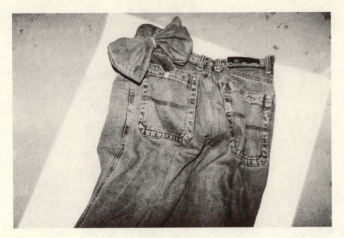 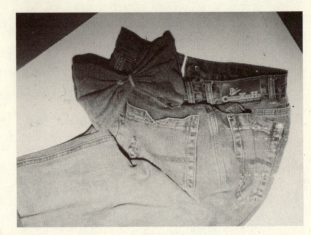

牛仔裤的演绎

态度，又体现人的一种幽默的趣味和另一种美感。如果你有这种感受，可以围绕这两个方向内容展开你的"破坏"与"添加"，可以让牛仔裤的"戏"演得更精彩。如：可以有意强调它的破洞，洞可有大有小，形状也可不同。裤脚的毛边也可以再夸张，与布形成一种质感对比与松紧的对比，又带有一种装饰感。补丁的面料、色彩、花纹，尽量与牛仔裤形成对比，缝补也可采用正面、反面缝补，形成组织上细微变化。还可以作一些大胆的设想，改变其结构，添加其他内容，让它生动起来。在拍摄的过程中还要注意画面的构图，外形变化及背景的搭配。

有幅学生制作的作业用了心思、花了精力，图中人物手中编织的毛衣是用牙签（工具）纱线编织起来的，最有意思的是掉在地下的"毛线球"被小猫玩得好欢快。毛线球的线绕着桌子腿转了又转，营造了画面的气氛，又造成形式趣味（分割画面，粗细对比）。这就是在"演戏"，不是一般的传达，是生动有趣的传达，又给人美感。

导演物象说话的过程，是在进行一种美术造型活动。在这个过程中除了组织物象的内容外，还要组织符合美术规律的形式，如"形的组织"（包括"点、线、面"）、"色彩的组织"、"明暗的组织"。在内容的要求外要考虑"画面"的要求，为此在选择导演的对象前，要意识到不是一般的照搬，而是有趣味地（形式美感与个性相结合）去表现内容，这样才会选择到那些既符合内容要求又符合形式要求的对象或画面的"材料"。再说上述金特恺泽的那幅砸破钢琴键

招贴，画中可选择的音乐道具很多，但采用黑白相间的琴键，是设计家对琴键的内容与形式作出的一种判断。

各种不同的"破坏"与"添加"记录了人的情感或各种自然力量的痕迹，在观察生活中人或自然对物象"破坏"、"添加"过程中，要分析破坏的性质，去探索、发现无意、有意，偶然、必然及程度的轻微、严重等，然后去探究其背后的原因。要分析"添加"的意图，如起美化作用、增加功能、表明事物的发展、表明事物的需要及合情不合理的、合情合理的等。

损坏的眼镜1

损坏的眼镜2

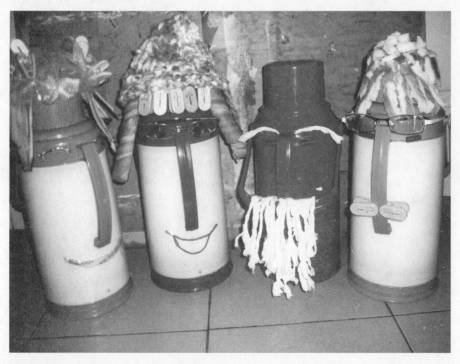

被化装的热水瓶

损坏的眼镜3

"破坏"与"添加"观察练习

1. "破坏"观察的练习,对"破坏"的内容应拓展,不能单一。"破坏"是"可动"观察的一种延伸,因此情感色彩投入多少,投入怎样的感情内容,"破坏"的感觉就不一样。如一只西瓜被导演成碰裂、敲破、砸碎、踩烂、压扁或被切开、雕了一个洞、吃完后剩下的西瓜皮等等,"破坏"的程度不同和方向不同,感觉是不一样的,同时外在样式也是不一样的。在"破坏"和"添加"的过程中不仅是内容的变化,其外在的形式内容也在变化,因此在导演对象的内容变化过程中也是在组织对象的"形式感"。

2. "破坏"与"添加"观察的目的:

a. 学会把情感投射到物象上,培养把"情感"制造出来的"导演"能力。(其实质是形象思维能力及另一种造型能力的训练。)

b. 更进一步地明确造型研究的两个方向——内容组合与形式内容的组合,从而提高造型能力。

3. "破坏"与"添加"观察的作业要求:

a. 选择一个被破坏的对象作不同程度、不同方向、不同内容的"破坏",并用速写或照相机作记录,4开纸(一张至少6个形象)。

b. 记录一个物象被"破坏"过程,4开纸(一张)6个不同形态。

c. 选择一个被"添加的物象"作不同内容的组合,4开纸(一张)。

d. 用自己最有把握表现样式绘制一幅充满情感色彩的作品,尺寸40×40。

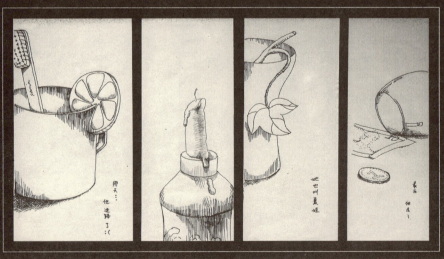
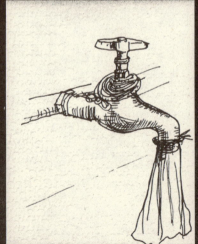

观察与思考 基础造型 1 我给物象

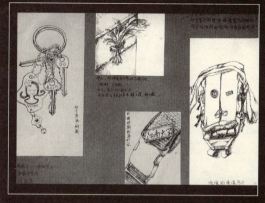

学生作业：
"破坏"与"增加"

学生们运用不同的手法、对不同的物体，对其进行形态的演绎，给人无穷的想象空间。

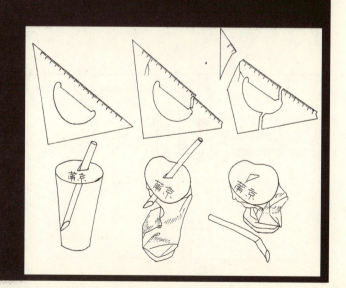

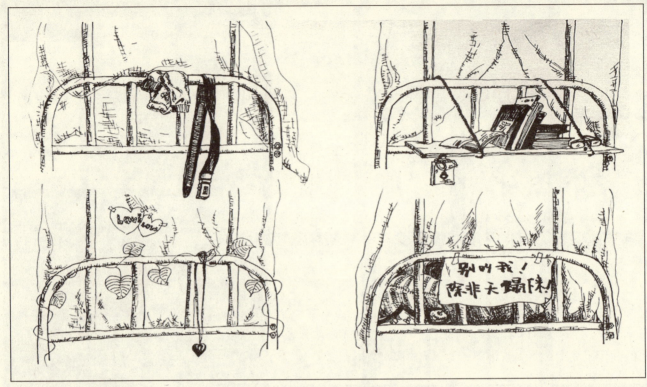

对床框的增减设计线稿

日常事物中体现的增减

第四讲
↙ 我给画面

简单数笔，形象却如此生动。

有一次我拿了一幅写意花鸟画给同学们看。我指着画上描绘的一朵月季花问学生这是什么？学生回答是"一朵月季花"。我说不对，同学有些摸不着头脑。我告诉他这是一朵花的感觉，画面中的花已不是原来的花，它是由工具材料、画者的审美观、操作画种的技法及包括观众想象的综合体。

对绘画的立体理解

对一个物体你站在一个角度去观察，对其的认识肯定不是全面的，甚至是片面的，就像一个正方体，你一眼最多只能看到三个面。另外，物体不是孤立存在的，它总是与它的周围发生着某种关系。我们对绘画的认识也应该全面、多角度并与它周围关系相结合去认识，这样我们才能把握住绘画这门艺术。我认为绘画有以下"几个面"：一是绘画的源——生活与绘画的作者，二是画面的绘画样式，三是绘画的观众。

A 绘画的源

生活中有人的"外在生活"与"内心生活"。外在生活有具体的可视形象，"内心生活"无形象，但它还是要通过外在形象间接地反映出来（反映的媒体可以是生活中的具体形象，也可以是无具体形象的外在东西——抽象的形象）。人人都在生活之中，画者是从生活感受中获取灵感又借助生活中的形象把自己的感受传达出来，让生活中的人来接受。画者的作品偏离生活或高于生活，总与生活有一丝联系。而生活中的人与周围"任何东西"因"亲疏距离"等关系也产生了熟悉与不熟悉，所以人对熟悉的东西看到它的局部就会自觉想起全部，如：看到开门的一只手就会判断有人进来，而不是一只手进来。人对不熟悉的东西、远距离的东西只能看到，无法接触，就会充满想象，而想象的方向又因人而异，他们会把生活中的另一形象投射到对象身上去进行感受。因而，熟悉的生活与不熟悉的生活所产生的想象与联想对于绘画都是非常有价值的东西。绘画的作者是生活的感受人，又是绘画的制作者，画者的生活经历也就是他感受生活的内容，甜酸苦辣的人生百味体会的多少、生活中的各种形象见到过多少、画者所积累的美术

具有很强形式感的表现形式

知识的多少,审美能力、美术实践的长短与观察、动手、思维诸能力都是制约绘画品质高低的重要因素。

B 绘画样式

画面是:(1)外框形式、大小、尺寸;(2)材料、质地、色彩,它们又受外界各种影响及自身又有不同的反映;(3)工具的性能;(4)表现的手段;(5)形成画面的美感要求,这些是作用于画面的条件。

用炭与铅结合的形式

用卡通样式来表现生活

用白粉笔描绘的夜晚

画中的人，人中的画

美术作品展览会现场

让观众参与作品展示的现代美术展

C 绘画的观众

绘画的观众是绘画接受的对象，是绘画存在的价值所在。有不同层次的观众，也会造成不同层次的绘画。绘画如何做到雅俗共赏？取决于画面营造的通道宽窄。观众除了是绘画的欣赏者，又是绘画的间接再创造者，可以说图画最终是由观众来完成的。观众在观看画面时，会依据自己的生活经验来联想，这样图画内容就不是画者个人创造的，而是由观众与画者相加而为。

画面内容的延伸，需要画者把握住观众的心理，对画面进行虚实处理才能实现。"虚"给予人想象的空间大，但不能让观众迷惑，必须有"实"的引导，"虚"才能相生。可以说观众在观看作品时，对感兴趣的画面是非常容易投入的，其参与性是很强的。对似曾认识又陌生的不完整的形象会依据自己的生活经验，来让其"完整"、"亲切"。这些"完整"、"亲切"时常会与画者的意图不一样，因而画面在"虚"处理的过程中，要设计好诱导观众想象的方向，以达到观众的想象与画者的意图相一致。

如果画面的内容让观者一目了然（画面内都是完整的形象，画面所有的内容被观众一个不漏地看完、看懂），或画面的内容无暗示、隐喻，无猜测的对象，这样因完整而太"实"，观众就失去了想象的空间、参与的机会，画就少了玩味。

D 绘画的心理定位

另外,观众在看的行为开端对被看对象会有一个心理定位,因而作品的装裱、展示的场地和设计作品的媒体及相关的层次,都会影响观众。如:一幅抽象作品,随意放在一边,可能会被认为是一张废纸而不屑一顾,当把它装上框安放在展厅再打上灯光时,观众才会把它定位于艺术作品,因此,作品离不开衬托它的因素。当然,画的各种关系中也有个主次关系,主次不能颠倒但也不能忽略次要关系,尤其从艺术的传达的角度来讲,对传达的对象——人,对他们的观看心理必须重视和研究。

这一阶段训练题目称谓"我给画面",其目的是要把握画面的自身因素,这个把握就是我们自己,是由你营造出最终的画面效果,画面从整体到局部,从"实"到"虚"都是你的处理。

宿舍的生活

激发人想象的形象

一、课题10　切割观察

用画面的"边框"移位到眼睛里,去切割生活中任何对象。切割的方向:1. 把熟悉的对象切割成陌生的对象,方法是减弱对象的特征。2. 把完整对象切割成虚的形象,对象切割得越不完整就越显得虚。3. 通过切割突出对象的某一内容。4. 通过切割隐蔽部分内容,造成画内外关系,给人联想的余地。5. 切割过程中寻找另一对象的相似的形和意。6. 按形式内容需要进行切割(包括构图、空间等内容),用这种方法称为"切割观察"。

奶奶家的门

门与窗我对它们总有一些特殊的感受。小时候我住在奶奶家,常会坐在家中观看着门外的景象。家门口是一条小路,来来往往的人群,进进出出的猫和鸡,时间长了就摸到了一些"规律"。一群鸭子走过来,就知道后面还有赶鸭的人。傍晚一只母鸡进门来,就知另三只也要回来了……现在也常会在自家窗前眺望,窗外能看到梁溪河中经过的各种货船、渔船和掠过水面的白鹭……门与窗虽只能展示有限的空间,但门窗并没有挡住人的联想。

奶奶家门的风景

画室中的画

切割观察的方向

A. 切割的变形作用

同学们，你们现在看到的我不是我的全部，是我的上半身，我的另一半被讲台遮挡了。现在的形象和全身的我是两种形象，这就是由遮挡造成的形象变化。生活中遮挡转换为画面的切割，道理是相通的。你们做一个取景框，可以用卡纸做，也可以用双手的拇指和食指形成一个长方形的取景框。框外就是被遮挡的部分，框内就是被切割的形象。

框似把剪刀，可以由我们任意地去剪裁生活中每一个形象。"切割"成了一种造型的手段，可以把某一对象的概念中的形状切割成一种陌生的形状，可以按自己的意图改变其外形。如一只手，我有意把五指"切割"到"框"内，由完整的手变成了五个不相连的"个体"。我们可以有意把长方形"切割"成方形。

B 切割的藏与露

由于"切割"或遮挡，造成部分内容的"藏"之效果，而转化为一种"虚实"处理手段。这是一幅我画的插图，反映农村青年男女谈恋爱的内容，图中我用一头牛遮挡了人物上半部分，仅在露出的两双脚上和草帽上做了文章，用了踮脚的局部动态（女）和露出一点下垂的草帽（男）局部的动态相呼应，被遮挡的具体的内容由观众去想象。有一幅日本的书籍插图，图中被刺杀的人仅露出了一只手，其余都被"藏"到画外去了，形成了画内与画外的关系。画内是可视的能识别的形象为实，画外是看不见的观众联想为虚，由实带动虚而相生。作为画面不能把话全说完，而过于"实"。要设计一点"虚"，留给观众一些想象的空间。

请问同学在童年时，有没有玩过藏猫猫的游戏？回答：玩过。

生活中藏猫猫要藏得一点不露踪迹，这样才能不被人找到。而画面中的"藏"要用"露"来衬托，通过一点"露"让人感受到"藏意"。"藏"除了用"框"来遮挡，也可用框内的物象来遮挡，为此组织画面时我们要利用的这些因素。在观察生活时，也要有意去看"遮挡"造成的被遮挡物象的变化及产生的一些有意味的感觉。

虚实相生放牛图

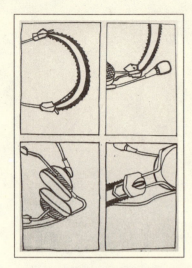

学生切割练习作业：观察生活

C 切割与画面的关系

面对物象，画框是可以任意移动或者说物象可以任意放在画面各个位置，由此可以形成上下左右中五种构成。画面中摄取的对象依据自己的意图，可大可小。撑足画面的物象或跃出画面的物象，会"变大"，会有膨胀感；占画面面积小，会收缩"变远"。因而要把握好被描绘的对象与画面的因素相融合时所产生的变化，所以我们在观察记录对象的过程中，要注意观察画面记录的反映。

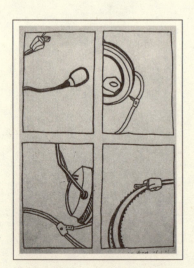
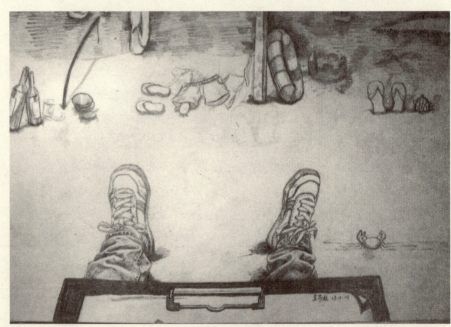

被画框切割的眼中世界

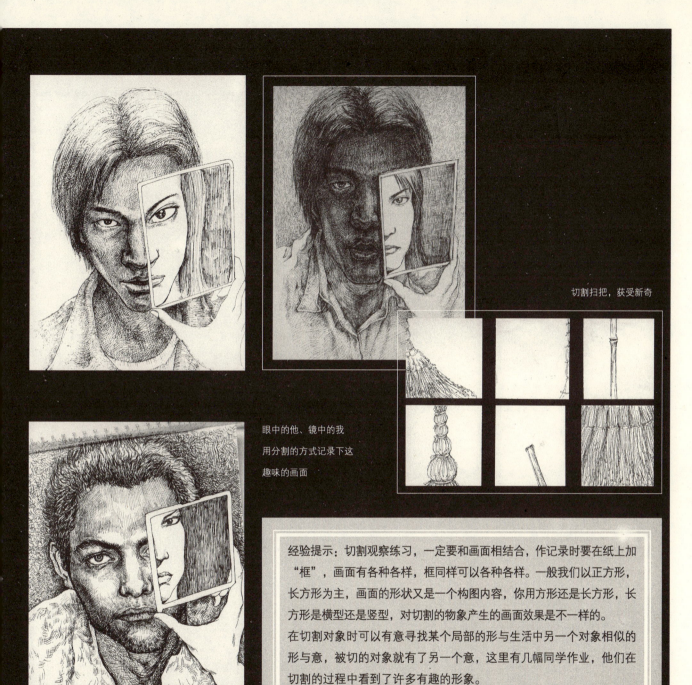

切割扫把，获奇新奇

眼中的他、镜中的我
用分割的方式记录下这
趣味的画面

经验提示：切割观察练习，一定要和画面相结合，作记录时要在纸上加"框"，画面有各种各样，框同样可以各种各样。一般我们以正方形，长方形为主，画面的形状又是一个构图内容，你用方形还是长方形，长方形是横型还是竖型，对切割的物象产生的画面效果是不一样的。
在切割对象时可以有意寻找某个局部的形与生活中另一个对象相似的形与意，被切的对象就有了另一个意，这里有几幅同学作业，他们在切割的过程中看到了许多有趣的形象。

切割观察练习

1. 切割观察的方法：

生活中某物被另一物遮挡，映入眼中的形象是不完整的，形象就发生了变化。画面有一个天生的边框，它限制了眼前所有东西进入这个天地，它切割了眼前对象的部分，对象的形象产生了变化。这个框又异化到人的眼中（写生中用双手做取景框有相同道理）在观察中起作用。切割观察的眼中"框"必须落实到画面框，因而在观察的过程中既要看对象也要看画面。框可以按画者的意图任意切割对象任何一部分。如何切割是观察内容又是造型内容。练习的方法有：

a. 把熟悉的对象切割成陌生的对象，方法是减弱对象的特征。

b. 把实的对象切割成虚的对象，对象切割得越不完整就越显得虚。

c. 通过切割突出对象某一内容。

d. 通过切割隐藏一部分内容，造成画内外关系，给人联想的余地。

e. 按形式内容需要进行切割（包含构图内容）。

f. 在切割观察的过程中会发现"画面框"对画面"对象"来说是一个空间，在画面中当放大对象的形象就会显得拥挤扩张，缩小对象就会显得空灵。

g. "画面框"有各种各样，有形状的区别，方圆、长方、（横竖）特殊形，还有大小的区别，它的作用是不同的，也应成为观察的一个内容。

h. 切割过程中寻找另一对象的相似的形和意。

作业的重点：对"切割"的理解要扩散性思维，要围绕画的"内外"做文章，要明确画内与画外是一个有机的整体，被切割掉的画外一部分，要保留一点与画外相联系的形象在画内，通过这"一点"来引起观众去联想。练习的过程中不要急于动手，要一边观察一边思考，多画些草图才能做好此作业练习。

2. 切割观察的目的：

a. 把握观察过程中三种"不同"的"看"，一是通常的观察（看生活）；二是与画面相结合地去看；三是看画面自身的反映。

b. 学会把握画面虚实关系，懂得虚实相生的道理。

c. 把握画面的各种作用。

3. 切割观察作业要求：

a. 用切割减弱对象特征（以对象特征的相反方向着眼）练习。4开纸，每张切割8个对象或一个对象切割8次。

b. 用切割寻找对象某个局部与生活中另一对象相似的形和意的练习。4开纸，每张切割8个对象或一个对象切割8次。

c. 用切割造成画内外关系与藏露关系练习。题目《抓小偷》。

观察与思考　基础造型1　我给画面

框一下趣味无穷

111

学生作业：切割观察

对日常生活中的事物进行观察，并运用切割的手法表现。

衣服、色块、切割

观察与思考 基础造型 1 我给画面

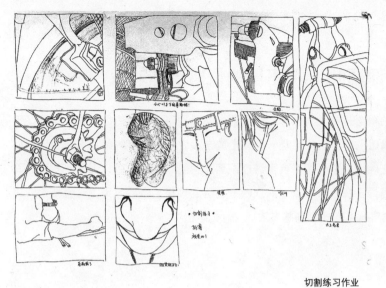

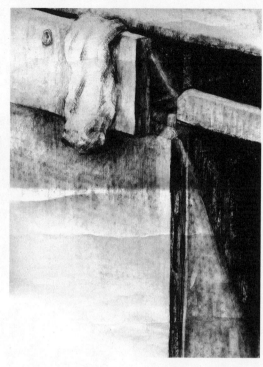

切割练习作业

我们日常生活中的一些事物，当我们用心去观察时，不经意间我们会发现它们也很有切割构造的基本特征。

↘ 二、课题11 用不同的情感改造对象

此课题的概念是被画对象似一个容器，然后用不同的情感装进这个容器，来变化对象的情感色彩。但情感是一种无形的东西，需用有形的线语言来替代，线语言是否能正确地与情感相吻合需通过画面产生的效果来验证，因而此观察是看画面中各种线语言在某一形象上的反映是否达到预想的情感效果，这也是研究用形式语言为内容服务的一种训练方法。

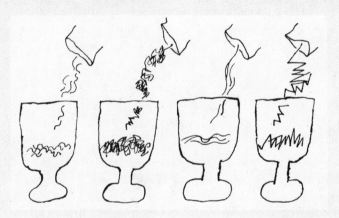

小"彩龟"

记得有一天傍晚我在太湖边嬉水，晚霞映照在湖面上，波光潋滟，心情很好！映入眼帘的景象除了金闪闪的太湖水，还有一块一块的鹅卵石，这些鹅卵石大小相仿，形状近似，而颜色略有些差异，水浪拍打着它们。有一块颜色特别吸引人的鹅卵石，抓住了我的眼睛，我把它捡了起来。小石块在手心中越看越爱看，慢慢地好像看到了什么，像一只小"彩龟"。我把它带回了家，这块鹅卵石现在还摆放在画室的书架上，偶尔会看它一眼，可再也找不到当时的感觉和美丽。也许是失去了水分没有了光泽，或是没有了湖水和晚霞的陪衬。我想了很多很多，最终的答案是：没有了当时特定的心情，它仅是一块石头。

会说话的石头

用不同的情感改造对象的方向

A 让情感有形

我相信那句老话,"情人眼里出西施"。西施是天生的美女,而这个"西施美"是由人的情感投射"改变"了对象,化作个人眼中的美女。这个"情人眼里出现的西施"别人是看不到的,任凭怎样介绍或拿着放大镜细看还是看不到,原因是情感是无形的,在别人眼中对象没变。而清初画家八大山人笔下的一只鸟,荷兰画家凡高画上的一棵树,却能让我们清楚地看到画家想表达的东西——那些充满情感的内容。可以看到画家通过具体的线条、色彩、形状等改变了对象,从而把感情组织了出来。这次练习的目的就是要通过线条来变化对象,把情感形象化,把"情人眼里的西施"描绘出来。

B 情感与速度、力度等

过去同学们在速写中曾用线表现对象的形、空间感、立体感,但用线来承载情感训练估计很少。如何来把线和情感融合在一起?首先,要把情感看成是一种运动的样式。运动的变化有一个速度的变化、用力的变化、形状的起伏变化、不同的组织变化。运动会留下轨迹:线条,线条、笔触能记录这些运动变化并产生相应的感觉。同样徒手画出不同的线条也会产生不同的感觉。不同的线条与不同的情感相吻合,这样情感就有了一条"通道",线就能超越圈划轮廓的任务去把人对物象的感情、感受与人自己想吐露的情感表达出来。

线条的生命

> 经验提示:音乐是个无形的东西,它通过声音的轻重,音节的快慢,不同音色的组合,不同的节奏变化,来传达情感。不同的音乐听了后,会感受到悲伤、喜悦、兴奋等。为了做好此练习我们可以找些情感色彩不同的音乐CD,一边听一边用线来记录节奏的变化、声调的变化。音乐会在无形中和线条相通又和人的情感贴近,我们用线记录的"线音乐形象",肯定是不同的音乐有不同的线形象,也肯定是充满不同情感色彩的线形象。

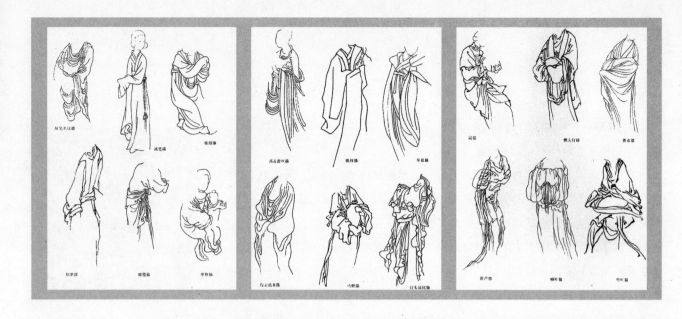

经验提示：为了积累丰富的线词汇，我们还需到生活中去采集，用线来模拟对象的质感线，记录对象的线组织。为此我还要完整地介绍一下中国古代人物画衣纹的十八种描法的名称：1. 游丝描，2. 琴弦描，3. 铁线描，4. 行云流水描，5. 马蝗描，6. 钉头鼠尾描，7. 混描，8. 撅头丁描，9. 衣描，10. 折节描，11. 橄榄描，12. 枣核描，13. 柳叶描，14. 竹叶描，15. 战笔水描，16. 减笔描，17. 柴笔描，18. 蚯蚓描。十八描中大部分线形象的感觉都与它们的名字相吻合，线条有了质感就有了属性，就丰富了线的内涵。不同物象的线组织也会产生不同感觉，同样是线语言的重要内容。生活中有各种各样的物象，就有各种各样的线形象，也就有各种各样的线语言，为此要到生活中去采集。

C 情感与中国画的线条

中国画的线条是由毛笔、宣纸、墨、水、手等各种不同的作用相加而形成，其线条的变化很丰富，表现力很强。大家都练过毛笔字，接触过毛笔和近似宣纸的毛边纸，对毛笔产生的线条变化还是有些认识的。用毛笔来画一条线，毛笔的笔杆垂直笔尖在笔痕的中间行走，线的感觉是圆的。毛笔的笔杆倾斜笔尖在笔痕的一边行走，线的感觉是扁平的。中国画中称圆形用笔为中锋，扁形线用笔为侧锋。宣纸对笔中含的水分多少和笔在纸上的速度快慢，反应很敏感。水分多或运笔速度慢，纸吸收的水分就多，笔痕在四周会渗化，这种用笔称为湿笔；水分少、运笔快就会产生枯笔、飞白，这种用笔称为干笔。中国画讲究用笔，最大限度发挥笔的性能，通过手的各种动作来变化线的感觉与形象。如拖、敲、扫、戳

等，通过笔运行的不同方向产生顺锋、逆锋，另外旋转笔锋散开笔毛产生散锋。毛笔分三个部分：笔尖、笔腹、笔根，通过提与按用力的不同，让毛笔不同的部分与纸接触产生的线条就不同。笔蘸的墨与水不同比例的量，会产生不同深浅的线条……。为了做好此练习，我们可以练习中国画的线条，通过练习来体会线的丰富性及线与情感的关系。

D 线条成为情感的容器

当我们积累了一定量的线词汇，我们就可以尝试用不同的线来变化某个对象，让对象成为情感的容器、说话的载体。在改变过程中，要注意如何使线与内容相融合，又要注意利用好对象的外在形式为传达的内容服务。为此动手练习之前，要反复观察，仔细推敲，心中抓到了某些感觉，胸有成竹再进行不迟。当然有时会在进行的过程中产生灵感另作变化，亦属正常。也可以作探索性的尝试。

不同的树用不同的线条表现

这次练习的目的：一是学会用形式语言为内容服务；二是学会用形式语言变化物象的内容。如：我面前描绘的是一位极度悲伤的女孩，因其背对我们哭泣，看不见她脸部表情，只能听见她的哭声，我们无法去描绘脸部表情去展示悲伤。哭声是无形的，我们就要依靠组织头发的线形象和衣纹的线形象来进行传达。这时的头发、衣服就要承载悲伤的感情色彩。

用线条来表达情绪

"我真的很想学英语"

用线条来表现对设计学院的感受

线条对比练习

同学问：具体怎么画？

如果我画，就把生活中采集的"海浪的线词汇"、"狂风中树枝的线词汇"嫁接到头发线和衣纹线上，画头发就等于画海浪，画衣纹又等于在画风中的树枝。把海浪和狂风中的树枝看成悲伤的外在样式，把它们的线形象嫁接在头发和衣纹上，这样我们笔下的线的速度、力度、起伏变化就与原来衣纹头发的感觉不一样，它们是"海浪"，是"狂风中的树枝"，这样可以把姑娘极度悲伤的情绪表现出来。同学们听后是否有了感觉，画画就要训练形象思维，要通过形象来说话。哪个形象说不了话，可以用另一种形象去"嫁接"来帮着说话。另外我们在做此练习过程中可以像导演一样，让对象按你的意图去表演。如：你们的书包，现在背得很轻松，如果让它去表演高中阶段的书包，你就要重新把高中时期对它的感受投射上去，把超负荷的"重"表现出来。今天有些同学的包已不是书包，表演不了这个角色，但也可以按你的另一种意图，去演另一个角色。同学们要记住，是用各种不同的线去演戏。

用不同的情感改造对象的练习

1. 用不同的情感改造对象的练习方法：

a. 把被画对象看是一个容器，然后用不同的情感装进这个容器来变化对象的情感色彩。但情感是一种无形的东西，需用有形的线语言来替代。线语言能否正确地与情感相吻合，需通过画面产生的效果来验证，因而此观察是看画面中各种线语言在某一形象上的反映是否达到预想的情感效果。

b. 线条语言仅靠疏密、长短、粗细、曲直、紧松、深浅等还不能完全担负起情感传达的职能，还需赋予其质感。质感在生活的各种物质之中，通过观察，然后把获取的质感糅合进线条，线条有了质感就有了属性，其形象就明确，就容易与情感沟通，为此需通过观察获取质感信息并用线模拟记录。

c. 线条的速度、力量是线条产生情感的另一主要因素，原因在于情感同样有速度与力量因素。情感由人产生，因此需观察人的各种情感，并用线的速度与力量来记录。

2. 训练目的：

a. 培养人的主观能动性，学用"移情"、"嫁接"的方法去提高造型能力。

b. 培养先观察积累，再尝试的一种研究习惯。

3. 作业要求：

a. 用抽象线条记录10种质感。8开纸，4种以上不同情感形态（2张）。

b. 听音乐后用抽象线条记录10种情感。注：工具为毛笔、竹笔。材料为宣纸。8开纸，4种以上不同情感形态（2张）。

c. 用不同的情感、质感线条，改变一把椅子和一件衣服，4开纸，4种以上不同情感形态（2张）。

注：作业"c"中衣服可作"可动变化"。在改变对象的过程中可以不受形的束缚，只要有形的意就可以。

用不同的线去贴近手的情感内容

同样的四幅线描，
但是作者所表达的内在情绪却截然
不同，以致线条也有所突显。

三、课题12 用不同的工具、材料变化对象

此课题主要是观察不同工具材料在表现同一个物象时所产生的不同的效果。研究工具材料在形象语言中的作用,是形象思维的另一个方向,是造型语言的一种探索,是"我给画面"的另一种内容。

互相面对说"你好"

大家看到黑板上写了"你好"两个字,我想大家对这句普通的问候语不会有什么反应和其他的感觉。下面我想请同学用自己家乡的方言来说"你好"二字,希望大家配合好。

同学们逐个分别用苏州话、山东话、四川话、广东话说"你好"二字。

我看到大家在笑,我想肯定感受到了南北不同腔调发音的硬软快慢等造成的趣味。我再想请两位同学,一名男生、一名女生互相面对说"你好"。要求强调音量的高低不同,语速快慢不同。

脑海中的他

用不同的手法来表现香蕉的造型

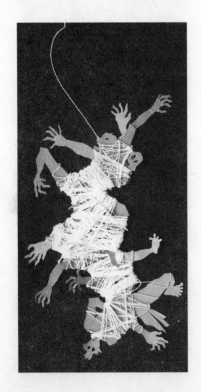

两同学互相面对说"你好",台下同学大笑。

我想同学们也猜出了我的意图,他们是在表演,希望两位再加些感情色彩。

两同学又互说"你好",台下同学又大笑。

同学们笑过后有什么回味?

说"你好"二字我是想让同学弄懂一些道理。用方言说"你好"是让同学体会不同方言的形式趣味;用音调语速变化来说"你好"是让同学体会语言变化所带来的情感色彩。另外通过二位同学的表演来体会从一般同学关系上升到"特殊的情感关系"的表演感染力。

不同的手套

冬天天气寒冷大家都要戴手套。不知同学们有没有注意这些手套,手套的样式大致分三种,一种五指手套,一种是拇指手套,一种是半截手套。制作手套的材料很多,有布的、棉的、皮的、毛的、毛线的。裁剪构造也各种各样,添加的装饰部分又五花八门,颜色、花纹更是丰富多彩。各种的手套,多数造型还是

"五指"一类,因为它既保暖,又不影响手的工作。手套除了护手,又是人的一种装饰,不同人对手套会有不同的选择和爱好。

使用过的手套会变脏,会弄破弄毛,还会少掉上面一二个小的部件。种种变化的手套大多还是保持手的形状,带在手上,手形没变,但手的感觉就不一样了。有些变得亮丽夺目,有些变得幽默滑稽,有些加强了劳动者艰辛或少女的柔情或富人的奢侈,也有农民带上新手套,顽童弄破、弄脏了手套。这些手上的手套虽然不会言语,却丰富了手的感觉。

夜——孤独的书包

用不同的工具、材料变化对象练习的方向

A 尝试

这次练习要求同学们尝试用不同工具、材料来表现物象,肯定会有新鲜感,就像刚才同学们用方言讲"你好"。求新好奇是人的天性,肯定会有兴趣,肯定会产生新奇的效果。同学要作两方面的准备,一是寻找一些他人探索的资料及有关书籍作启发,二是寻找特殊的做"画"工具,特殊的材料、纸张,各种各样越多越好。这次练习是一次尝试性的练习,不要有框框,要解放思想,勇于探索,勇于标新立异。这里有几张同学做的实验作业很大胆,如用缝纫的工具及方法再及用彩线来造型,如用工人用的铁砂纸作材料制造出了一些特殊的效果。

B 体会

新不是我们最终的目标,要在求新中发现一些有表现力的语言,把探索作为一种新语言的积累。我们在用家乡话说"你好"时,异腔异调并没有改变文字的内容。但不同的腔调感觉就不一样,江南苏州的话语轻柔的像绸缎,我们设想如果就用绸缎作材料,是否能产生些特殊语言。有位同学在黑色卡纸上用白色水笔画《夜——孤独的书包》,画面处理得很好,推测那位同学如果用铅画纸和素描的画法来处理,肯定不会达到他理想的效果。这里还有一幅画,采用小石块、小螺壳、沙子等作为材料来表现一种童话色彩,效果也不错。

C 包扎的趣味

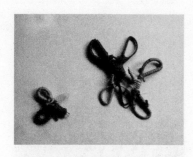

"手套"的举例是提示和启发课题中的第二张作业,我们在尝试用不同材料包扎某一个对象时,首先是改变某个物象的质感,然后进一步探索通过包扎去产生语言。此课题与"破坏"与"添加"课题有相似之处,是通过动手让物象产生变化,但其不同之处是上述课题强调物的广泛内容组合,此课题是强调材质对物象的改变所产生的语言作用。被改变的对象要保留基本形,实质上是保留了它的基本内容。包扎的过程中可以按照意图设计全部被包扎,也可以包扎部分,目的都是围绕语言生动做文章。如生活中有些儿童眼睛发育不良,医生在治疗时,建议给儿童带上眼镜,而且要把一片镜片用黑纸封住。当然这种现象仅说明小孩的眼睛不好,如果用钱贴在眼镜的一双镜片上,它就会产生语言。外国艺术家克里斯托,曾用白帆布包裹德国的象征性建筑物——帝国大厦,非常壮观,它所产生的形象语言深奥很难用文字表达。

包扎的趣味性

D 包扎的变化

这次课题的练习重点是用材料变化对象,在材料收集过程中,首先要把握住是可以用来包扎的,其次要注意与被包扎的对象要发生语言关系,再有形式关系(色彩、质感等)。材料越多越好,在我们尝试过程中就有一个比较的条件。比较就要依靠眼睛来观察、判断,所以这次练习是观察范围的扩大。在包扎的过程中,虽然要保持原形,但对象表面或局部的表面被改变,因而它又是一种造型活动。怎样来包没有现存的教材,要靠大家在实践中摸索,但造型肯定是要有变化才能生动。为了变化,可用各种手段,生活中有些内容可作参考,如生活中人的头部会被各种"内容"的各种"布料"包扎起来,包扎的结构不一样,包扎面积不同,冬天的围巾、头巾、少数民族的包头,阿拉伯人的包头、头纱,还有生活中各种帽子,如手术室的医生、护士的帽子加口罩,再有生活中各种物品(礼品、食品)的包装等等,可作启发。在包扎的过程中,对语言的把握也可以从幽默的角度去构想,不要一直盯着深刻,有趣可笑也是一种情感色彩。生活中一棵小树、一根水管,被草绳、棉布包起来,是保暖防冻。如果把一条鱼包扎起来就

会觉得滑稽可笑，似乎是束缚了它的自由。被包扎的对象会产生藏与露的关系，部分被包的对象有个比例内容，被包多少感觉会不一样。

可口可乐畅想曲

鸡蛋的包装艺术

用不同的工具、材料变化对象练习

1. 练习方法：变化对象除了用不同的工具、材料（包括画法）来表现外，还有一种方法是用不同的材料直接包扎对象来改变对象的感觉（要保留其形）。

2. 练习目的：把握形象语言中工具材料的作用。培养探索新语言的精神。

3. 作业要求：

a. 尝试用6种以上不同工具材料表现同一物象，然后贴在4开纸上（要求用新工具或新材料）。

b. 尝试用6种不同材料包扎同一个物象，然后用照相机拍摄，贴在8开纸上。

注：作业"b"被包扎的对象外形要美观，被包扎的对象与材料是语言关系。

眼镜中的超低价

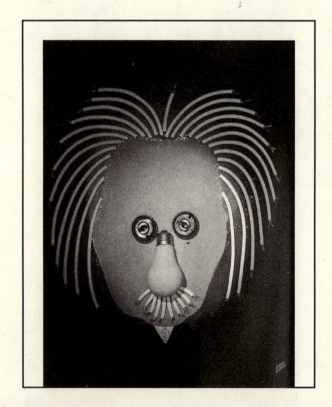

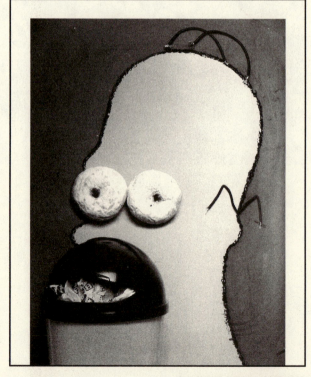

不同的材质表现不同的画部表情

观察与思考 基础造型 1 我给画面

用纸张来表现人物造型

现实又不现实的"菜园"

剪纸的魅力

用布与黑卡纸编织的画面

用石膏板制作的画面

用废报纸等剪贴的画面

五谷情趣表现

观察与思考　基础造型 1　我给画面

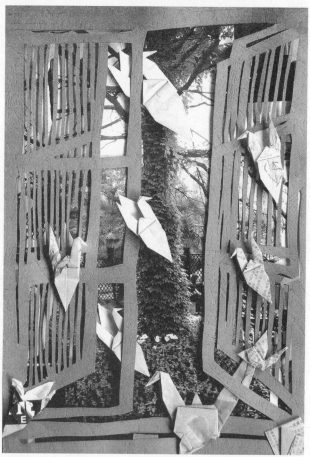

创意之窗

用橡皮泥来表现素描人物

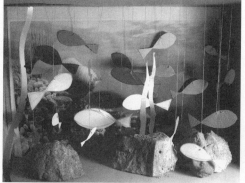

海底世界新表现